透明水彩 勾勒出桌上靜物的○○の描繪技法

守田篤博　著
角丸圓　編輯

平滑光亮與粗曠硬脆　從麵包學習基本技巧

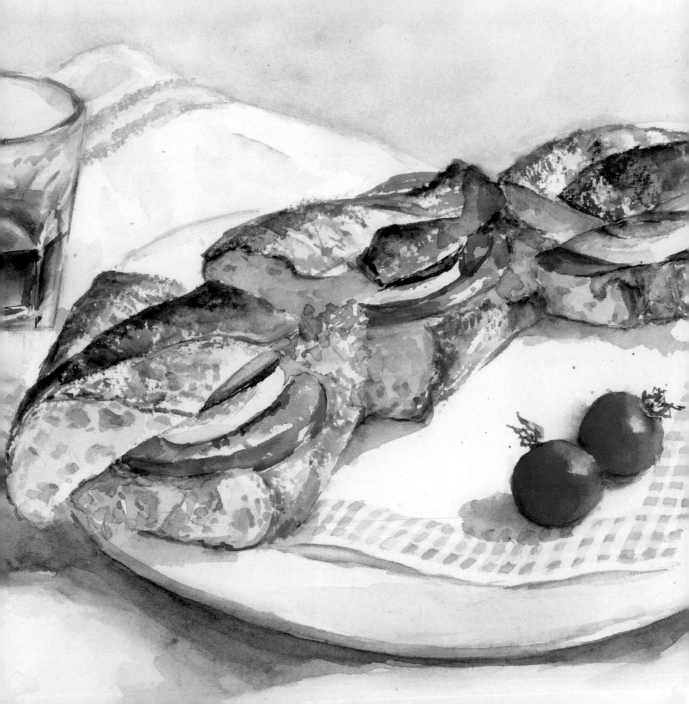

『早晨餐桌』（tournage）WATERFORD水彩紙　N　中紋300g 30.5cm×40cm

何處是描繪出美味的關鍵

讓我們一起試著描繪以可頌為主題材的早餐場景。其他還搭配了觸感「平滑光亮」、「蓬鬆柔軟」和「粗曠硬脆」的奶油麵包捲和切片麵包，再佐以高麗菜沙拉和果醬。用鉛筆或自動筆快速寫生描繪出草稿後，將主題材麵包大略上色。抱持著趕快畫完就可以品嚐的心情，也加快了描繪的速度，正可謂一舉兩得。

繪圖的方法有兩種，分別是「腦中浮現想描繪的靜物繪圖，依此準備麵包或瓶罐」，以及「隨著實際擺放來決定物件的位置關係」。不論是用哪一種方法，我都建議事先多準備一些有利構圖的麵包。有時只是替換成另一種麵包，就能完整理想的構圖。

色調、質感與構圖

描繪時請打開自身的五感，讓自己的感覺更加敏銳。為了描繪出麵包的麥香味和蔬菜的新鮮色調、食材分切裝盤時俐落輕快的聲音、麵包表面燒裂的酥脆觸感和光澤、味道在口中散開的感動，能在短時間表現出來的水彩畫最為適合。水彩畫透過水潤色彩和各種質感表現的技法，能夠淋漓盡致勾勒出這些美味感受。

將物品擺放在餐桌時，應該思考須集中擺放或間隔放置等位置的前後關係，還有描繪的難易度。這是決定構圖的第一步。

各處運用的基本技法和顏料

讓我們先將焦點放在水彩畫範例的主題材麵包盤上，接著觀察襯托麵包的各種次要小物。

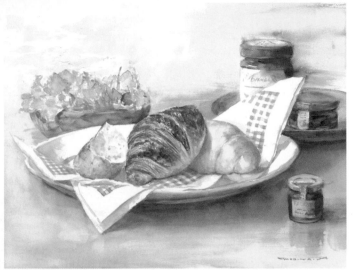

『早晨餐桌』（請參考P.3）

剖面（P.46）畫有白色鬆軟的氣孔。

可頌（P.48）表現出酥酥脆脆的口感。

奶油麵包捲（P.32）呈現平滑光亮的表面。

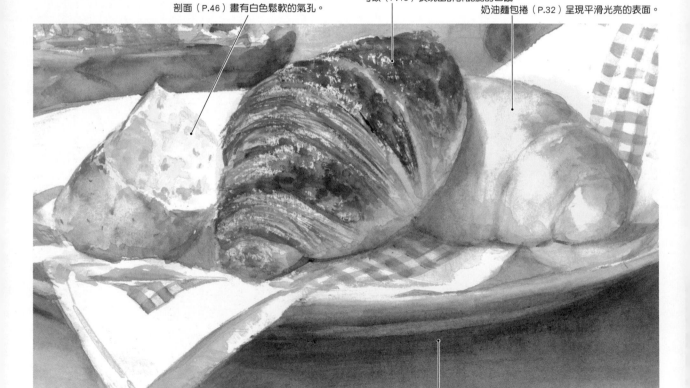

盤子下方形成的陰影突顯其他物件的白色和鮮豔。

麵包的描繪運用了多種技法

俯瞰畫面就可知繪圖中呈現了可頌的酥脆光澤和奶油麵包捲的平滑光澤。奶油麵包捲撕開後的剖面描繪與表面有著全然不同的樣貌，描繪出細緻鬆軟的白色氣孔。我將這些具特色的材質外貌和觸感稱為質感，而本書將運用了10色水彩顏料和7大基本技法（請參考P.18）的描繪技法來表現出這些質感。

襯托主題材的沙拉和瓶罐小物

高麗菜等沙拉不要描繪得太過精緻，而是用大略的筆觸塗色。為了靈活揮動畫筆，請參考P.14的筆法。內側的物件稍微描繪得模糊一些，大概勾勒幾筆即可，以便讓人聚焦於前面的麵包。

搭配麵包的果醬小物和蜂蜜瓶罐，為畫面添加色彩和形狀的變化。大家平日可在進口食材商店或超市的食品販售區，多多觀察設計時尚的物品、有可愛商標文字等的物件，事先轉化成自己的繪圖素材庫。對於自己喜歡的瓶罐，總不自覺想多次描繪於圖中。

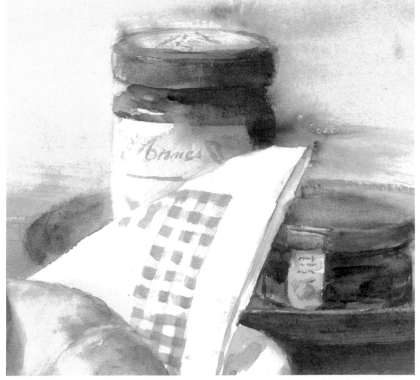

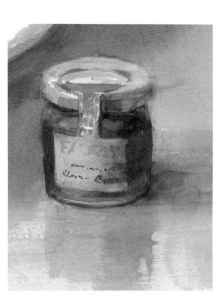

果醬瓶的設計巧妙、引人注目，漂亮的藍色標籤調和了金色瓶蓋和透明色調。添加的藍色調相當適合整張繪圖，可讓畫面更加完整。橘子果醬的色彩稍微添加一些紅色調，和桌面的顏色形成色調差異。

目錄

範例

＊將英國經典顏料品牌「WINSOR&NEWTON溫莎牛頓」縮寫標記為 W&N 溫莎牛頓。
＊書中刊登的各種靜物畫範例中，部分有使用10種以上的顏色。

●作品資料的閱覽範例

『早晨餐桌』（tournage）WATERFORD 水彩紙 N 中紋 300g 30.5cm×40cm

作品名稱　　　購得麵包的店名　　　水彩紙的種類　　　紙紋　　　作品尺寸（縱向×橫向）
　　　　　　　　　　　　　　　　　　　　　　　　　　厚度

＊購得麵包的店名是作者描繪畫作時記錄的資料，因此有可能已經變更業種、搬移或停止營業。若店家如連鎖店般有多家門市時，原則上會省略最靠近的車站名和地名等名稱。若以英文字母標記的店名，會以片假名標記讀音假名。
＊水彩紙的厚度以 1m² 約幾公克的重量來標記。若選擇300g以上的厚度，即便繪圖時塗上大量的水分，也不需要擔心紙張起皺，可放心描繪。

●本書刊登的水彩紙種類標記

名稱	色名	表面紙紋
WATERFORD 水彩紙	N（自然）	中紋（四面封膠型的產品只有中紋）
	W（白色）	中紋／粗紋
FABRIANO 水彩紙	TW（傳統白）	粗紋／極粗紋
	EXW（超白）	粗紋／極粗紋

＊FABRIANO 水彩紙（Artistico 系列）的規格已改版，名稱和紙紋的標記也有所不同
　（舊）極粗紋→（新）Rough 粗紋
　（舊）粗紋→（新）Cold Pressed（冷壓）中紋
　製造廠商推出4種紙紋。四面封膠型（一種用黏膠固定的寫生簿）則有3種，分別為粗紋、中紋、細紋（熱壓）。

第1章

透明水彩的基本繪畫「技巧」
僅用10色就可學到水彩的基本技法

☆紙張選擇的秘訣

描繪水彩畫除了需要注重「顯色度佳的顏料」之外，最重要的莫過於水彩紙的挑選。為了本書所描繪的全新畫作範例中，有些就選用了紙質有韌度又方便購買的WATERFORD水彩紙。

我建議若想描繪色彩鮮艷的蔬果，請選用特別顯白的紙張（白色），若想描繪麵包或木桌等自然的色調，則選擇自然色（帶點奶油色的原色）。

若想運用變化豐富的渲染或乾擦的繪圖方法，建議選擇100%純棉的中紋～粗紋紙張。即便紙張標記為粗紋，紙紋凹凸程度都會因為水彩紙的品牌而有所不同，所以或許可先收集各種水彩紙，再試塗看看。

畫筆若為圓頭筆，使用自己習慣的畫筆即可。調色盤和洗筆筒也可以用現有的用品。另外請大家一定要備齊的用品包括平頭筆、２種筆刷和精選的10色水彩顏料。

WINSOR&NEWTON溫莎牛頓 Art Masking Fluid水彩留白膠 塗在想要留白的部分（請參考P.22）。

紙張或畫筆等

中厚紙：WATERFORD水彩紙（四面封膠型）

白色　粗紋　300g
F4（33.3cm×24.2cm）

自然　中紋　300g
F4（33.3cm×24.2cm）

四邊上膠黏合，裝訂了12頁。沒有經過水裱就可直接描繪。描繪完畢後，用拆信刀插入未上膠的部分撕下。

＊書中刊載的四面封膠型寫生簿，其封面為舊款設計。

塑膠蓋裡鋪上切割好的海綿，用來擦拭畫筆。

纖維海綿和附蓋子的盒子
這是作者自己製作的用具，用來調整畫筆的水分。可以清洗後再次使用。大家也可以用布或廚房紙巾擦拭畫筆。

海綿
主要用於繪圖修正。也可沾取顏料，像蓋章一樣塗色。

推薦的畫筆和筆刷

松鼠毛
顏料吸附性佳、毛質柔軟
W&N溫莎牛頓純松鼠毛水彩筆
Pur Squirrel PETIT GRIS PUR, WINSOR & NEWTON. ENGLAND
No.2

合成毛
筆觸近似貂毛，堅韌好畫
W&N溫莎牛頓Cotman尼龍毛水彩筆111系列
短桿圓頭筆 #10（藍桿）
Cotman

合成毛＋貂毛
彈性佳的合成毛＋貂毛組合的圓頭筆，適用各種描繪
W&N溫莎牛頓Sceptre Gold三半貂毛水彩筆101系列
短桿圓頭筆 #12（紅桿）
SCEPTRE GOLD II

貂毛
柯斯基紅貂毛水彩筆品質佳，從乾擦技法到細節描繪皆適用
W&N溫莎牛頓專家級純貂毛水彩筆
短桿圓頭筆 #8（黑桿）
WINSOR & NEWTON Professional WATER COLOUR SABLE ROUND ENGLAND

適用於描線和細節塗色
SABLE長峰（面相筆）
セーブル面相 2

尼龍毛
尼龍毛畫筆較硬、彈性佳，用於潑灑描繪
bism 1100系列
F（平頭筆）#8

尼龍毛＋天然毛
柔軟的平頭筆，適用於方形面積的描繪和畫面修飾
Bonnylon brush standard
F（平頭筆）#8

筆刷為厚度稍薄且柔軟的羊毛　適用於大面積塗色（請參照P.15）
名村大成堂　A印　顏料筆刷10號

近似松鼠毛的超軟尼龍毛
法國Raphael拉斐爾Softaqua人造纖維水彩筆刷40mm
Softaqua Raphael

法國老字號廠商的筆刷。用於刷水、修正、大面積暈染等。

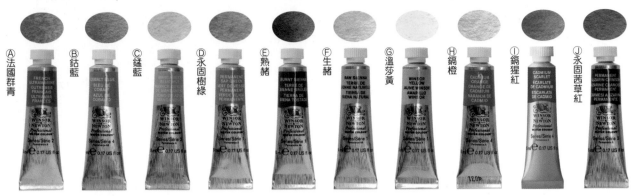

準備10色的W&N溫莎牛頓專家級水彩（5ml管狀）

A 法國群青
B 鈷藍
C 錳藍
D 永固樹綠
E 熟赭
F 生赭
G 溫莎黃
H 鎘橙
I 鎘猩紅
J 永固茜草紅

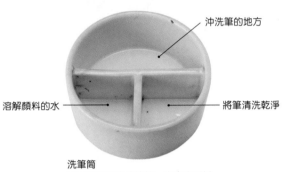

沖洗筆的地方

溶解顏料的水

將筆清洗乾淨

洗筆筒
室內用的陶瓷洗筆筒。大家也可以
依喜好準備洗筆容器。

在調色盤混色的方法

不要一次完全混合，而是稍微混色。一邊保留每一種色調，一邊調出帶紅色的灰色和帶藍色的灰色，隨著塗色慢慢變化。

顏料在調色盤的配置

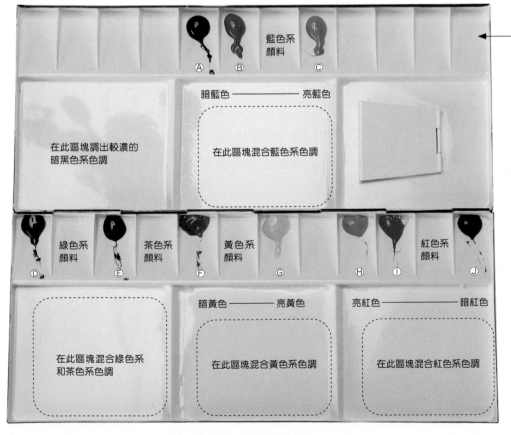

藍色系顏料

暗藍色 ——— 亮藍色

在此區塊調出較濃的暗黑色系色調

在此區塊混合藍色系色調

想增加顏料顏色時，將顏色分別擠在區分顏料的空格中。建議將藍色系和紫色系安排在上層。

綠色系顏料

茶色系顏料

黃色系顏料

紅色系顏料

暗黃色 ——— 亮黃色

亮紅色 ——— 暗紅色

在此區塊混合綠色系和茶色系色調

在此區塊混合黃色系色調

在此區塊混合紅色系色調

使用24色的調色盤。事先決定好10種顏色排放之處，不須特別尋找確認，就可依直覺使用顏料。顏料分格的下方各有可以混色的區塊。依顏色區分，就不會混到不需要的顏色，可避免顏色混濁。

9

只要10種顏色，就能描繪一切！

這10種顏色是相當適合描繪餐桌靜物和戶外風景的顏料。只要有黃、紅、藍3原色，就可像用印表機墨水彩色列印般，幾乎能創造出所有色調。透明水彩可以利用混色、重疊塗色創造色調，所以只要分別從黃色調、紅色調、藍色調選擇2～3種顏色，就可透過調色拓展出更多色調。茶色、綠色、鮮豔的橙色等都是頻繁使用的顏色，所以先準備好這些色彩的管狀顏料，就可以省去混色的步驟，相當方便。不使用白色，而是控制溶解顏料的水量，就可以呈現出由濃轉淡的顏色變化。

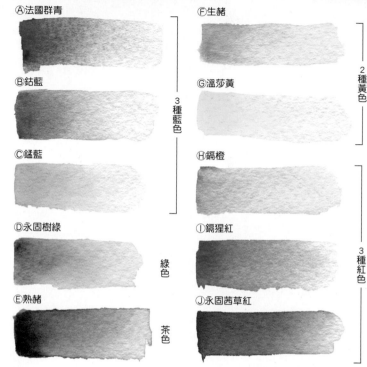

Ⓐ法國群青
Ⓑ鈷藍
Ⓒ錳藍
Ⓓ永固樹綠 綠色
Ⓔ熟赭 茶色

Ⓕ生赭
Ⓖ溫莎黃
Ⓗ鎘橙
Ⓘ鎘猩紅
Ⓙ永固茜草紅

3種藍色
2種黃色
3種紅色

色相環上的10種顏料色彩

＊透過混色也可以調出近似鎘橙的顏色，但因為是經常使用的鮮豔色，所以還是先準備了管狀顏料。

這張示意圖顯示了本書選擇的10種顏色和透過混色調出的第二次色，在色相環上的相對位置。在色相環上位於相對位置的顏色稱為互補色。

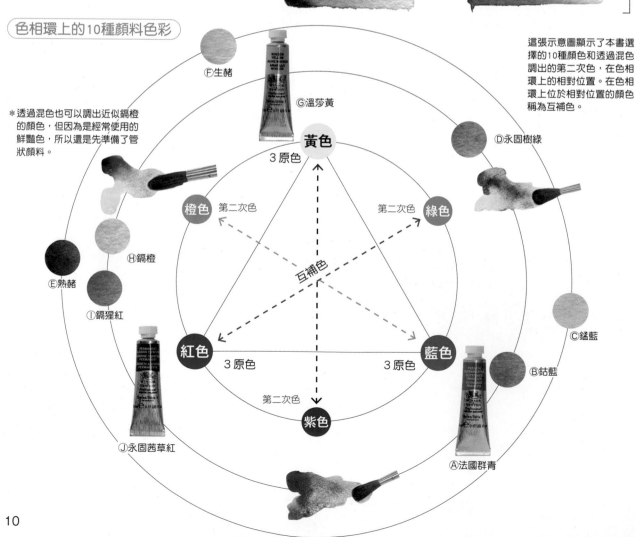

Ⓕ生赭
Ⓖ溫莎黃
黃色
3原色
橙色 第二次色
第二次色 綠色
Ⓓ永固樹綠
Ⓗ鎘橙
Ⓔ熟赭
Ⓘ鎘猩紅
互補色
Ⓒ錳藍
紅色 3原色
藍色 3原色
Ⓑ鈷藍
第二次色
紫色
Ⓙ永固茜草紅
Ⓐ法國群青

試試用混色創造第二次色

將黃、紅、藍3原色兩兩一組混合，就會產生名為第二次色的顏色。相比於準備好的單色管狀顏料橙色、綠色、紫色，第二次色的彩度（鮮豔度）較低，但是會產生混色才會有的色調變化。

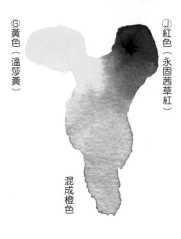 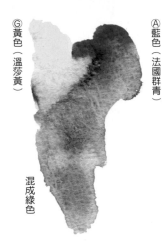 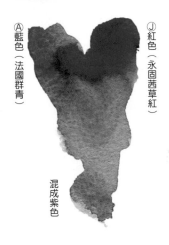

G 黃色（溫莎黃）　　J 紅色（永固茜草紅）　混成橙色

G 黃色（溫莎黃）　　A 藍色（法國群青）　混成綠色

A 藍色（法國群青）　　J 紅色（永固茜草紅）　混成紫色

混合互補色創造出豐富的灰色調

 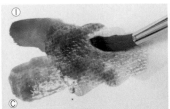

I
Ⓐ　　Ⓑ　　Ⓒ

描繪陰影時所需的顏色

這次選用的顏料中並沒有黑色（black）。將黑色稀釋通常會呈現單調的灰色，所以利用紅色系、茶色系和藍色系混合出灰色調。將這種灰色調用於陰影色既自然又方便。

陰影色是在紅色系（朱紅色）的①鎘猩紅，混入3種藍色。尤其很常使用與Ⓑ鈷藍的混合。這3種藍色顏料很容易產生顆粒狀（顏料顆粒沉積在紙張表面的內凹紋路，呈現粗糙質感），形成有趣的筆觸。

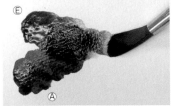 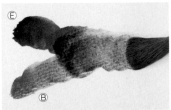

Ⓔ　　Ⓔ
Ⓐ　　Ⓑ

混合茶色和藍色就可以調出較暗的陰影色，即可取代黑色。茶色就是變暗的朱紅色，所以含有偏黑的色調。

混合互補色，就是混合了3種顏色

在色相環上位於相對位置的互補色有很大的顏色差異，若能靈活運用就可以互相襯托，呈現很好的效果。將色調強烈的紅色和綠色等並排在一起，就會呈現風格強烈的配色。若將互補色混合，就等同將原色和第二次色混色。因為這代表混合了黃色、紅色和藍色3種顏色，所以會產生偏黑的顏色或茶色。

J
Ⓓ

互補色紅色和綠色混合，就會產生偏茶色的色調，所以大家可以嘗試看看。

因此只要有10種顏色，就能描繪一切！混色和疊色（重疊塗色）

透明水彩可以利用顏色混合創造新的色調，還有另一種方法是先塗上一種顏色，等乾了之後再重疊塗色，就會創造出有層次的色調。所以即便顏色數量少，只要懂得靈活運用，絕對不會有顏色不足的情況。讓我們一起利用10種顏色，學會創造透明水彩的顏色。

塗上暗色調的黃色「生赭」，趁未乾之際，混入藍色的錳藍，就會產生沉穩的綠色。因為可在紙上渲染兩種顏色，所以可將其變化運用在繪圖中。

塗上黃橙色的鎘橙，接著馬上混入藍色的錳藍，就會產生翠綠色。

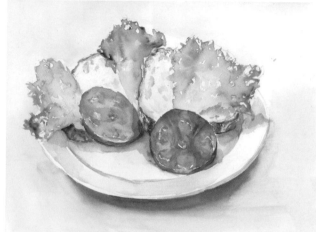

『番茄高麗菜法國麵包三明治』（PAUL）
WATERFORD水彩紙 N 中紋 300g 24cm×33cm
高麗菜葉的綠色是利用渲染描繪。除了在調色盤，也可在畫面上直接混色調色，呈現出豐富的色調（請參考P.103）。

用混色創造綠色…鮮綠～深綠

若要描繪高麗菜葉的顏色或番茄籽的部分，哪一種綠色混色較為恰當？

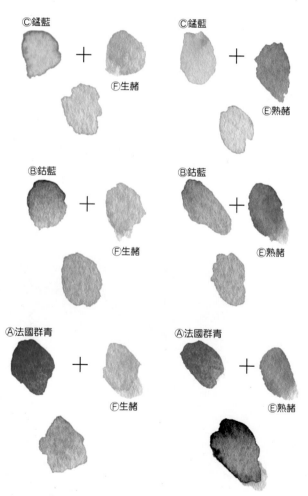

Ⓒ錳藍 ＋ Ⓕ生赭

Ⓒ錳藍 ＋ Ⓔ熟赭

Ⓑ鈷藍 ＋ Ⓕ生赭

Ⓑ鈷藍 ＋ Ⓔ熟赭

Ⓐ法國群青 ＋ Ⓕ生赭

Ⓐ法國群青 ＋ Ⓔ熟赭

生赭或熟赭和藍色混合，就會產生深綠色。雖然不適合用於描繪新鮮的沙拉，但適合描繪靜物畫中的插花或盆栽植物，以及花椰菜和南瓜等色調較濃的蔬菜，也很適合描繪風景畫中的森林。

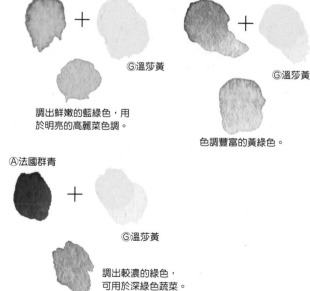

Ⓒ錳藍 ＋ Ⓖ溫莎黃

調出鮮嫩的藍綠色，用於明亮的高麗菜色調。

Ⓑ鈷藍 ＋ Ⓖ溫莎黃

色調豐富的黃綠色。

Ⓐ法國群青 ＋ Ⓖ溫莎黃

調出較濃的綠色，可用於深綠色蔬菜。

疊色（重疊塗色）

在第一道塗色乾了之後，接著重疊塗上下一道顏色，就會產生色調變化。重疊的部分看起來像是混了兩種顏色，但是色調會比塗上直接混合後的顏料暗。如果變換第一道和第二道顏色的上色順序，又會呈現稍微不同的顏色。

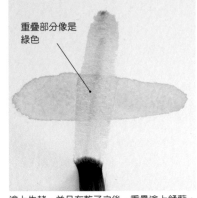

重疊部分像是綠色

塗上生赭，並且在乾了之後，重疊塗上錳藍。

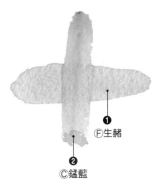

Ⓕ生赭

Ⓒ錳藍

重疊塗上和P.12左上混色相同的兩種顏色。

在生赭重疊塗色的範例

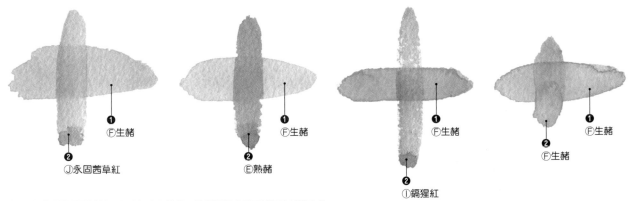

Ⓕ生赭
Ⓙ永固茜草紅

Ⓕ生赭
Ⓔ熟赭

Ⓕ生赭
Ⓘ鎘猩紅

Ⓕ生赭
Ⓕ生赭

重疊塗色的要領是要等第一道塗色完全乾燥。若時間緊急時可以用吹風機吹乾。
重疊塗色的部分會因為每一種顏色的濃淡程度，呈現層次多變的色調。

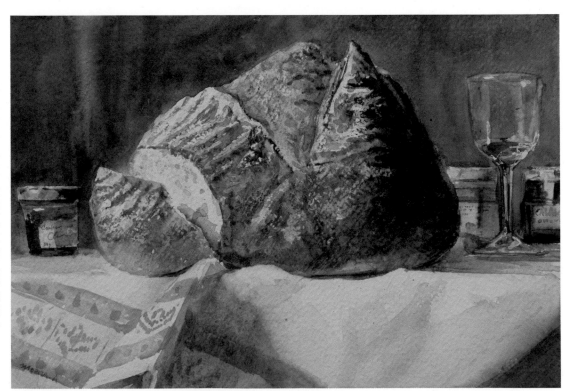

在麵包偏茶色的色調上，重疊塗上藍色系的色調當成陰影色。

『鄉村麵包』（Mont-Thabor）FABRIANO水彩紙 TW 極粗紋 300g 18.3cm×26.9cm

✿ 關於畫筆和筆刷的筆法

筆法是指使用畫筆的方法，以下將介紹使用圓頭筆和筆刷上色的方法，以及呈現的筆觸。

像手握鉛筆一樣，手握在靠近筆毛的位置。

使用圓頭筆的 10 種筆法

使用筆尖可以勾畫出細線條。

使用W&N溫莎牛頓 Sceptre Gold II半貂毛水彩筆101系列（短桿圓頭筆）

1 將筆立起，輕輕揮動筆尖描繪，就可以畫出細線條。

2 讓畫筆稍微斜躺使用筆腹就可以畫出較粗的線條。

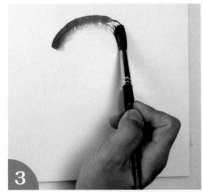

3 讓畫筆吸附淺色顏料，再讓筆尖沾附顏色較濃的顏料，只要畫一筆，就會呈現濃淡分明的線條。

4 手從上方將筆桿輕輕提起，然後像蓋章一樣將筆按壓在紙上，就會出現不規則的筆觸。

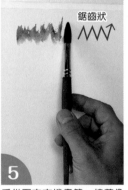

鋸齒狀

5 手從下方支撐畫筆，接著像畫鋸齒線一樣移動畫筆。這種筆法經常運用在風景畫中，很容易就可描繪出樹木或山巒稜線。

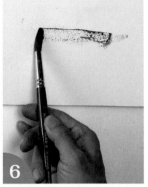

6 手從下方支撐畫筆，在紙上輕輕滑動，就很容易形成乾擦筆法描繪的線條。

7 通常慣用手內側的區塊較不易描繪，這時建議可將筆尾（筆桿後端）往反方向斜躺，就會比較方便描繪。

使用W&N專家級純貂毛水彩筆（短桿圓頭筆）

8 如果手握筆尾描繪，就可以畫出失去力道的纖細線條，而且自然不做作。這種筆法會運用於描繪可頌的表面（請參考P.50）。

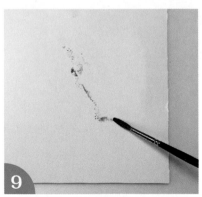

9 去除畫筆水分，輕輕握筆描繪，就會形成乾擦筆法描繪的線條。

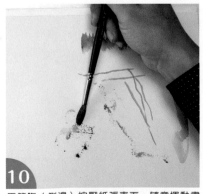

10 用筆腹（側邊）按壓紙張表面，隨意揮動畫筆，就可變化出各種乾擦效果。

使用筆刷的6種筆法

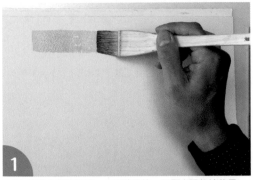

（1）沾附大量的顏料，大面積塗抹，不要出現乾擦效果。

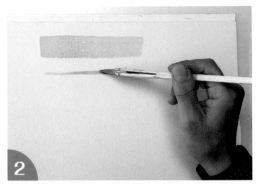

（2）將筆刷立起描繪，就可以畫出線條。

讓筆刷沾附顏料後，用衛生紙按壓刷毛根部，吸除水分。

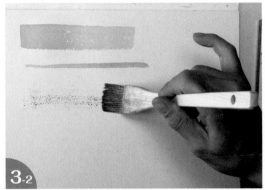

用穩定的速度移動筆刷，就可描繪出較粗的乾擦區塊。

將整支筆刷的刷毛像蓋章一樣按壓在紙上。

讓筆刷的刷毛沾附顏料後，用手指撥開刷毛的前端。

在紙張上像掃地般快速移動筆刷，就會出現許多線條狀的筆觸。

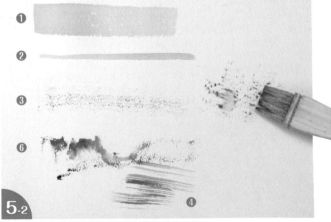

既會產生乾擦效果又會產生顏料和筆觸堆疊的效果。

一邊按壓在紙張表面，一邊畫線。

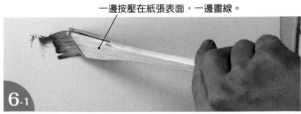

先讓筆刷沾附一種顏料，再於單邊沾附另一種顏色。

一邊扭轉刷毛，一邊畫出彎曲的線條，就會出現兩種顏色的筆觸變化。

1 運用透明水彩的透明感，色彩繽紛的水彩畫

> 運用大量的渲染和暈染，
> 呈現細膩的變化。

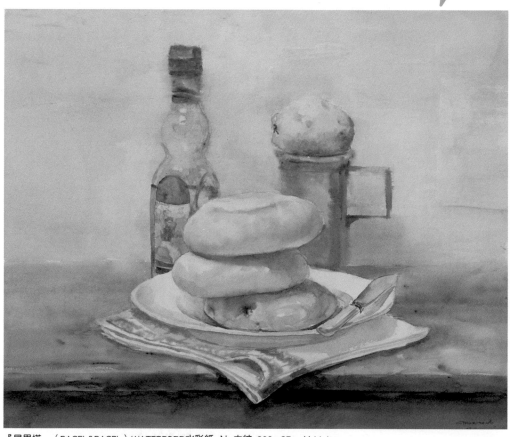

『貝果塔』（BAGEL&BAGEL）WATERFORD水彩紙　N　中紋　300g　37cm×44.4cm

作品為了突顯水彩畫具代表性的渲染和暈染特色，使用大量的水分和色調明亮的畫面來表現。這種風格很適合烘托氛圍和情緒的表現。

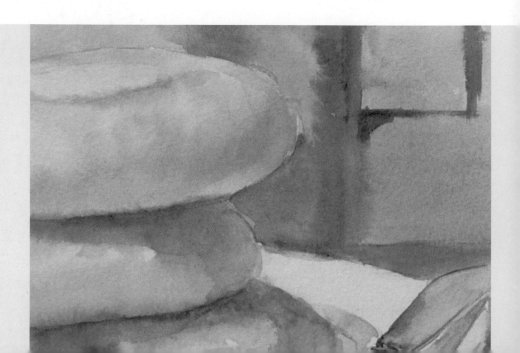

運用重疊塗色，
加強質感表現。

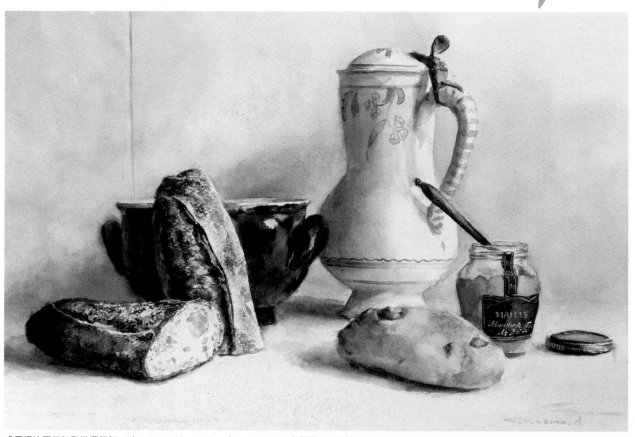

『長棍法國麵包和橄欖麵包』（Bricolage bread & co.）WATERFORD水彩紙 N 粗紋 300g 36.8cm×55.5cm

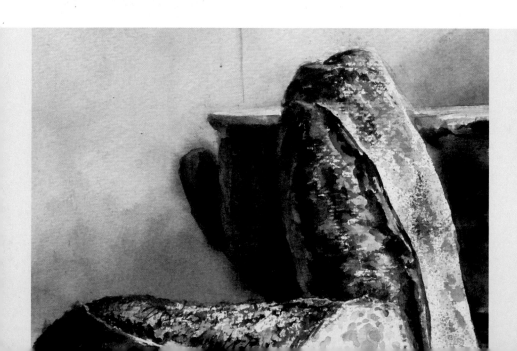

利用重疊塗色寫實描繪出陰影，就可以表現具分量與質感的畫面。這種風格很適合強調存在感的表現。

① 平塗和疊色（重疊塗色）的技法

平塗（濕畫）就是用較多的水量溶解顏料後，大面積地均勻塗色。平塗是透明水彩的基本技法，所以讓我們由這個技法開始練習。完美描繪的訣竅是使用松鼠毛和貂毛等吸水性佳的畫筆，吸附大量的顏料塗色。

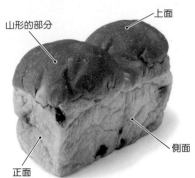

請一邊觀察葡萄乾吐司（BIGOT麵包店），一邊平塗。因為麵包做成山形吐司的樣子，所以掌握大概的輪廓表面後塗色。

擺放成可以看到3個面的角度

山形的部分　上面　側面　正面

使用W&N溫莎牛頓純松鼠毛水彩筆

1 將生赭溶解後平塗上淡淡的顏色，並且等候顏色完全乾燥。
急著重疊塗色時，用吹風機完全吹乾。

平塗後的樣子。這個顏色就是麵包基本的明亮色。有時也會刻意用平塗描繪出色調不均的樣子。

①溶解鈷藍。

②用同一支筆溶解熟赭並且混色。

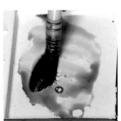

③將兩種顏色稍微混合後，調出陰影色。

2 重疊塗色（wet on dry）是在平塗乾燥後的顏色上再次上色的畫法。我們可利用重疊塗色，增添明度差異（明亮處和陰暗處的差異），以呈現出立體感。

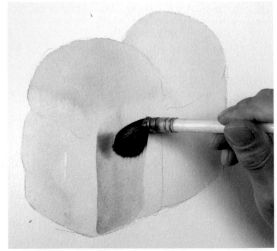

在側面重疊塗上③的陰影色。由下至上平塗。

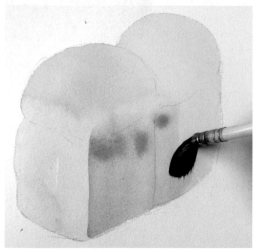

不要用畫筆多次來回塗色，陰影色塗一次即可。

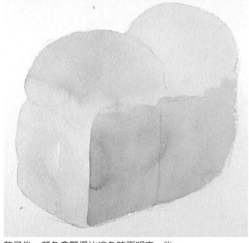

乾了後，顏色會顯得比塗色時再明亮一些。

3 若在陰影處重疊塗色，要留意彩度（色彩的鮮豔度）。若重疊塗上和一開始相同的顏色，雖會降低了明度，但是側面形成陰影的部分卻沒有往內縮的感覺，所以塗上經過混色後的陰影色。

W&N溫莎牛頓Sceptre Gold II 半貂毛水彩筆101系列

溶解熟赭。

4 由於山形部分為紅茶色所以重疊塗色，以描繪出代表麵包色調的固有色，並且營造立體感。

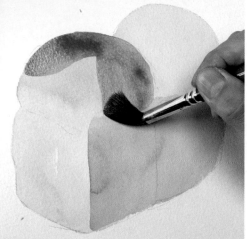

用畫筆沿著前面的山形畫圓上色。

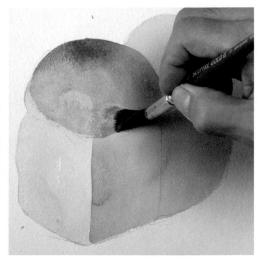

事先描繪出烤色的範圍，和烤色與側面的交界。

5 在這個範例中可以練習平塗和疊色的技法。在實際運用疊色技法時，除了會重疊塗上濃度一致的顏料之外，也會視情況變化顏料的濃度。雖然疊色並沒有次數的限制，但是有可能溶出底色或留下筆觸痕跡而形成汙漬。為了避免在同一個位置留下過多筆觸，建議完全乾燥之後再繼續描繪。

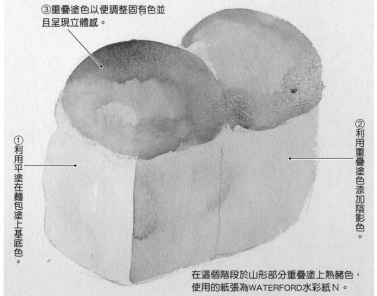

③重疊塗色以便調整固有色並且呈現立體感。

①利用平塗在麵包塗上基底色。

②利用重疊塗色添加陰影色。

在這個階段於山形部分重疊塗上熟赭色，使用的紙張為WATERFORD水彩紙N。

2 渲染（濕中濕）技法

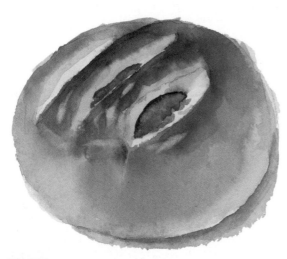

一邊觀察酒種青豆餡麵包（木村屋），一邊用渲染技法描繪出烤色部分。

渲染（濕中濕）可說是最能表現水彩畫特色的技法。這種技法就是趁第一道塗色尚未全乾之時，在畫面塗上另一道顏色（即便顏色相同，濃度也會不同），形成自然擴散的樣子。雖然這種技法有很強烈的隨機性，但是仍舊可以從添色的時機、使用的畫筆粗細和顏料濃度來思考掌控的可能性。

＊濕中濕（wet in wet）又稱為濕畫法（wet into wet）。

參考範例

一開始就先調好要添加的顏色，如此就不會錯過添加顏色的時機。

之後添加的顏色

基底色

之後添加的顏色：永固茜草紅＋熟赭
基底色：生赭＋熟赭

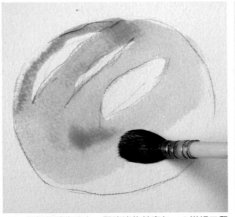

1 麵包整體先塗上一層淡淡的基底色。3道切口留白不塗色。

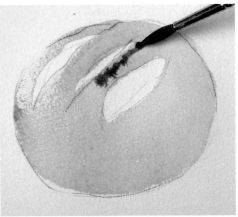

2 用黑桿的貂毛畫筆渲染塗上之後添加的顏色。建議將筆尖收整後描繪。

使用W&N溫莎牛頓Sceptre Gold II半貂毛水彩筆101系列

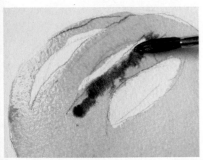

3 用筆尖輕輕在畫面添加顏色，觀察顏色擴散程度再慢慢添加顏色。之後添加的顏色，水量要比基底色少。

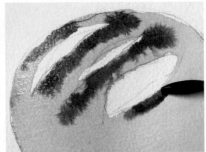

4 在這個階段的要領是等候渲染擴散。基底色若完全乾燥後，顏色會變得不易擴散，所以先一次塗上烤色的部分。

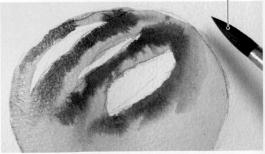

5 紅桿的畫筆只吸附清水，然後在之後添加的顏色周圍稍微刷過，形成自然的渲染效果。
＊吸附清水後，在畫面塗上少量水分調整顏色的畫筆稱為清水筆。

③ 暈染（漸層）技法

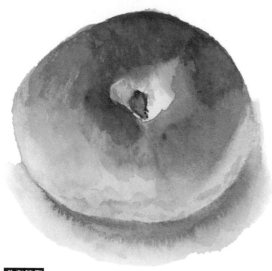

描繪的是酒種櫻花紅豆包餡麵包（木村屋）。將麵包下方落在桌面的陰影，往外擴散暈染。

「暈染」和「渲染」很難區分，不過暈染的塗色技法是讓顏色呈現自然的濃淡變化又不會產生明度差異，以及讓兩種以上的顏色自然相接產生色調的變化。

參考範例

沿著輪廓塗上一層水，在乾之前用基底色描繪。

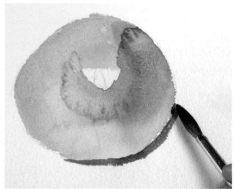

用鈷藍＋鎘猩紅混合成陰影色。先用貂毛畫筆稍微混色。繪圖經常會使用到這種陰影混色。

1 用基底色（生赭＋熟赭）大略描繪出包餡麵包的形狀，並等到完全乾燥。中央的圓形留白不塗色。

2 因為要往外暈染，陰影的形狀稍微畫得小一點。

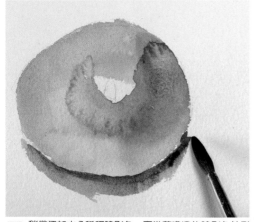

使用W&N溫莎牛頓Cotman尼龍毛水彩筆111系列短桿圓頭筆

用藍桿筆吸附清水。

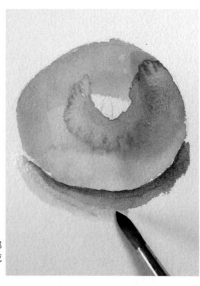

3 稍微添加水分稀釋陰影色，再沿著濃濃的陰影色外側描塗，使顏色慢慢暈染開來。

4 最後用吸附清水的畫筆（清水筆）將顏色抹開。暈染和抹開的時機都很重要，為了避免錯過時機，要在半乾的狀態下，調整已塗上的顏色。

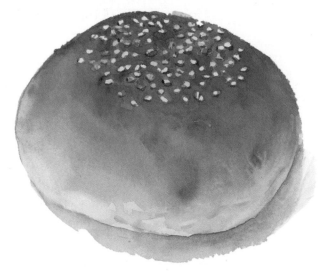

用遮蓋技法表現酒種白腰豆包餡麵包
（木村屋）表面的白芝麻。

用透明水彩描繪白色細小部分時，基本上會保留紙張原有的白色，而不會使用白色顏料。在畫面塗上俗稱遮蓋液的膠狀液體，待其乾燥後再於表面塗色。塗色乾了後用手指或遮蓋液擦膠擦除，遮蓋液塗抹處就會留白。

參考範例

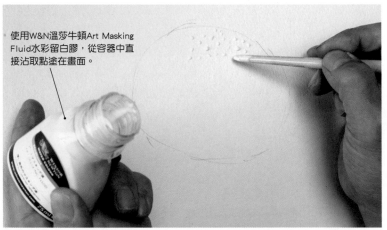

使用W&N溫莎牛頓Art Masking Fluid水彩留白膠，從容器中直接沾取點塗在畫面。

1 將遮蓋液塗在畫面時，可以使用筆尾、竹籤、沾水筆等任何用具。

2 可試著用手指觸碰，確認是否已經乾燥。

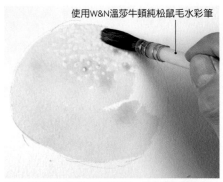

使用W&N溫莎牛頓純松鼠毛水彩筆

3 若確認遮蓋液已完全乾燥，就在表面平塗上一層基底色（生赭＋熟赭）。

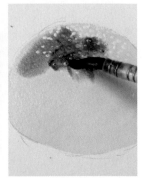

4 趁基底色半乾之際，渲染上烤色（永固茜草紅＋熟赭）。

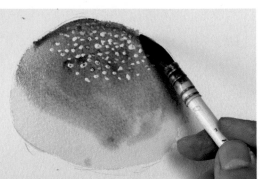

5 接著將之後渲染的烤色慢慢抹開，並且沿著麵包的形狀描繪。

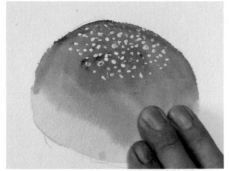

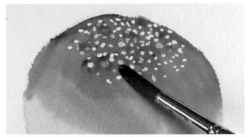

6 待塗上的顏料都乾燥後，用手指剝除遮蓋液。 去除膠狀遮蓋液之後的樣子。
用手指輕輕觸碰，需清除乾淨不要殘留。

7 這時重要的是在留白處塗上淡淡的顏色，調整留白
處的形狀。

* 可以使用尼龍毛的畫筆塗上遮蓋液，但是使用後要立刻清洗乾淨。若
凝固在筆毛上，畫筆將無法使用，還請小心。若使用筆尾或下面實際
範例使用的矽膠筆（類似用於黏土造型時的刮刀用具），即便遮蓋液
凝固都能輕易去除，相當方便。

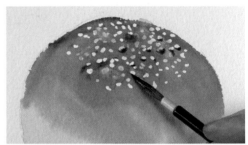

8 用面相筆為芝麻添加陰影，並且勾勒出每顆芝麻的
形狀方向。

遮蓋範例

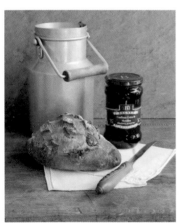

◀ 擺放好靜物的照片

2 每個物件都塗上顏色的樣
子。去除遮蓋液之前的狀
態。

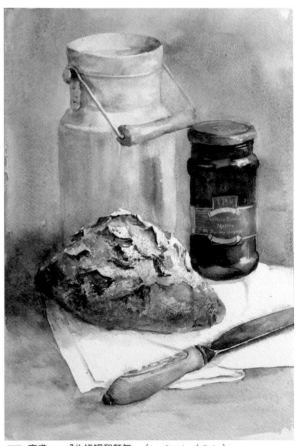

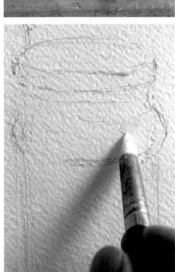

1 使用矽膠製的筆的筆尖（矽膠筆）。
在玻璃瓶和金屬蓋的打亮部分塗上遮
蓋液。

3 完成。 『牛奶罐和麵包』（Le Grenier á Pain）
FABRIANO水彩紙 TW 極粗紋 300g 39.8cm×26.6cm

⑤ 洗白技法

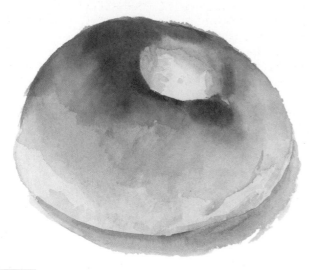

參考範例

這次為酒種櫻花紅豆包餡麵包（木村屋）
塗基底色時，試著使用洗白的技法。

這是趁塗上的顏料尚未全乾之時，用衛生紙將顏色變淡的技法。有時顏色會因為衛生紙按壓的力道和擦除顏色的時機變淡或留白。若將衛生紙揉成一團，還會呈現色調不均的樣子。而另一種方法是用畫筆或筆刷洗白（請參考P.34）。若使用的紙張是WATERFORD水彩紙，當塗好的顏料乾燥後，會很難將顏色洗白，所以請趁顏色未乾之際洗白。

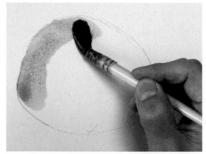

1 用松鼠毛畫筆吸附基底色（生赭＋熟赭）後開始描繪。

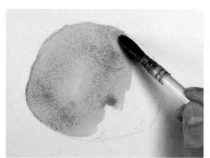

2 先不需要考慮題材本身的顏色濃淡，而是平塗描繪出包餡麵包的形狀。

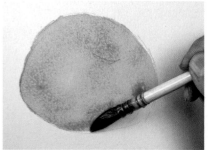

3 將畫筆吸附的顏料塗抹開來，不要產生顏色不均的情況。

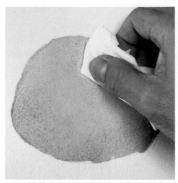

4 接著立刻用衛生紙在內凹處用力按壓洗白。

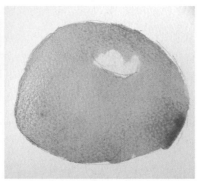

5 趁塗色未乾之際洗白，就會留下紙張原本乾淨的白色。

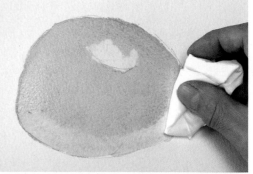

6 麵包下方顏色較淡的部分，也用衛生紙輕輕按壓移動，調整成淡色。

column　　包餡麵包最適合當水彩畫的題材！

如同球體為素描的基本題材一般，在水彩繪畫中，我們利用描繪出立體的包餡麵包，一起練習各種水彩畫技法吧！包餡麵包並非一個正圓球體，而是稍微有點扁平的圓形麵包，描繪起來較為簡單，不需在意是否描繪出正確的形狀，只要輕鬆用畫筆描繪出渲染或暈染的效果即可。生赭或熟赭的基底色源自天然的大地色，所以可以呈現出自然的色調風格。

一開始就考慮用木村屋總店的小型麵包當作技法解說的題材，而選擇了包餡麵包。中央內凹處或切口，還有裝飾的鹽漬櫻花或芝麻都是點綴畫面的亮點。我在銀座舉辦個展時，曾收到老字號麵包店木村屋的包餡麵包，記得第一次品嚐時，那宛如和果子般的濕潤口感令人難忘，是讓人再三回味的美食。

我想每個地區都有受歡迎的代表性麵包。至今描繪許多令人印象深刻的麵包，而下面兩幅畫是自覺充分展現出包餡麵包美味氛圍的自信之作。

各位讀者也可以在自家附近的麵包店找找別具特色的麵包，試著描繪出美味的餐桌靜物。

圓滾滾的包餡麵包擺放在圓盤中，再搭配咖啡歐蕾碗和保鮮罐（附有蓋子的儲存容器），反覆出現的橢圓形構成畫面的律動，紅色線條有畫龍點睛的效果。

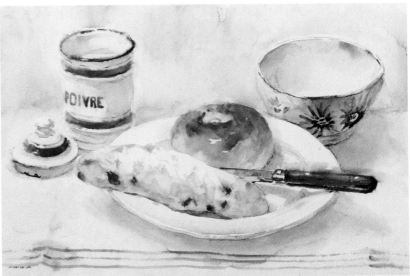

『白色餐桌』（BancD'or）FABRIANO水彩紙　TW　極粗紋　300g 26.8cm×40.5cm

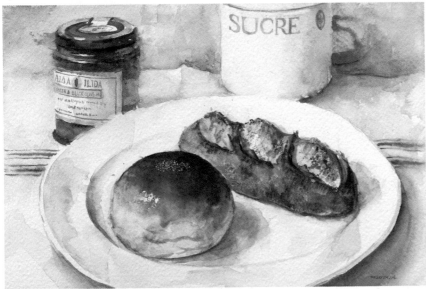

包餡麵包的光澤部分和罌粟籽將用遮蓋液留白描繪。仔細觀察這些地方的形狀，並且隨機描繪上色或用竹籤尖端加上極小的點。

『餐桌』（Boulangerie sawano）FABRIANO水彩紙　TW　極粗紋　300g 17.9cm×26.8cm

潑灑是將顏料噴落在畫面、充滿玩心的技法。它為水彩畫添加豐富的質感和繪畫紋理，呈現出一種自然的氛圍。噴落的點狀大小會因為潑灑的方法而有所不同，所以請視情況靈活運用。

1 敲打法

用另一支畫筆的筆桿敲打吸附顏料的畫筆，就會隨機噴落大小不一的連續顆粒。

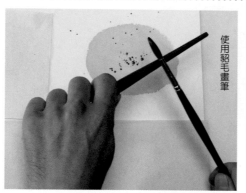

使用貂毛畫筆

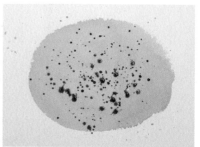

相連的大小點狀。

2 滴落法

用手指敲打吸附顏料的筆尖，使顏料往下滴落，就會形成較大的點狀。

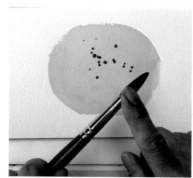

使用合成毛＋貂毛的合成纖維畫筆

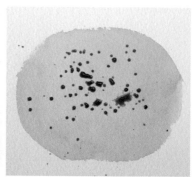

滴落狀。

3 彈彩

用指尖將吸附顏料的筆尖反向彎折彈出，由於飛濺的範圍較好控制，點狀也比較小，操作容易。

使用合成毛的畫筆

彎曲的筆尖恢復原狀

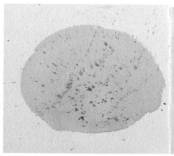

會形成一片朝特定方向的點狀。

4 噴濺法

使用硬質的尼龍毛平頭筆。

彎曲後的筆尖恢復原狀，顏料飛濺。

會形成如噴霧般的極小點狀。
讓硬質毛的畫筆吸附顏料，用指尖彈出，就會產生細小點狀（近似使用磨粉網和牙刷的技法）。

為了表現麵包表面的白色麵粉，不用平塗而是利用潑灑技法。因為想呈現極細點狀，所以用噴濺法。

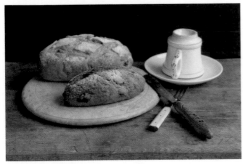

擺放好靜物的照片

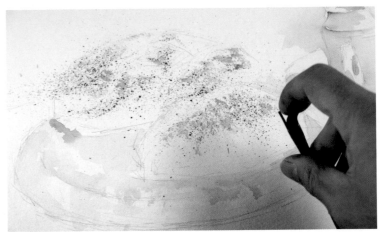

用硬質尼龍毛平頭筆沾附顏料後潑灑噴落。

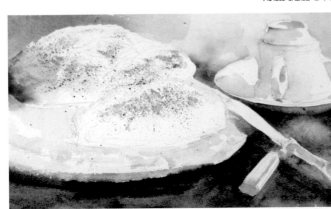

不想要噴落上色的地方，用衛生紙快速吸去顏料。乾燥後塗上基底色，接著從暗色背景和桌子開始描繪。

即便已經在描繪背景和麵包，若有需要依舊可以使用潑灑技法上色。

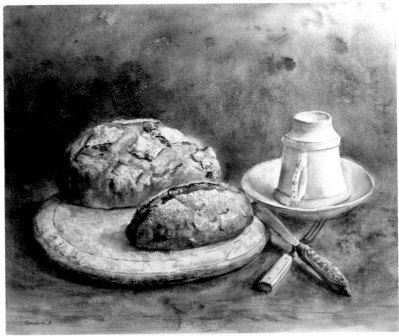

『用餐前』（orb）WATERFORD水彩紙　N　中紋　300g 36.8cm×44cm
變換顏色，多次使用潑灑技法疊色，就會使麵包擁有豐富的色調。

7 乾筆（乾擦）技法

乾筆法會用於光線和質感的表現。以光線表現來說，最具代表性的畫面就是用乾擦技法表現海面波光粼粼的反射狀態。在桌上靜物畫使用乾筆技法，主要是用於想描繪出質感表現的場景。尤其適合用來表現粗糙的觸感，這種技法又稱為薄塗法。

題材為鄉村麵包（照片圖示）

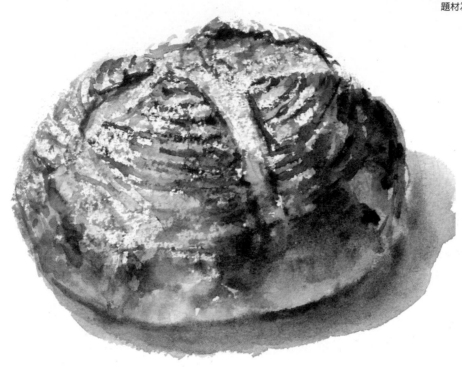

參考範例（Boulangerie NOBU） WATERFORD水彩紙 N 中紋 300g 36.8cm×44cm

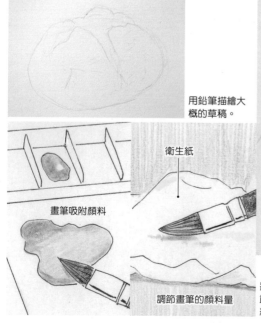

用鉛筆描繪大概的草稿。

衛生紙

畫筆吸附顏料

調節畫筆的顏料量

將筆吸附顏料後，用衛生紙吸收調節畫筆的顏料量（水分），僅讓畫紙的凸紋上色。

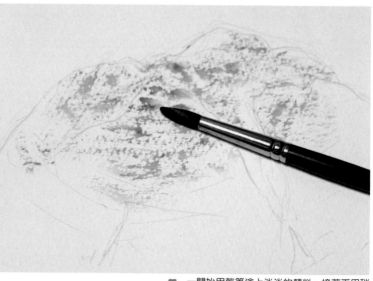

1 一開始用乾筆塗上淡淡的顏料。接著再用稍微濃一點的顏料，描繪出更清晰的色調。

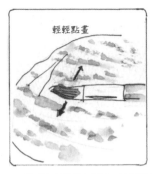

輕輕點畫

2 將畫筆斜躺橫向滑動，又像蓋章般按壓摩擦。

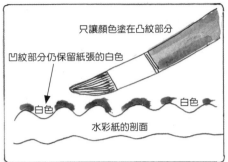

只讓顏色塗在凸紋部分

凹紋部分仍保留紙張的白色

白色

白色

水彩紙的剖面

生赭

生赭＋法國群青

視描繪區塊一邊變換顏色，一邊多次以乾筆技法描繪多層色調。

3 先暫停描繪表面質感，而是添加明暗呈現出立體感。用較多的水分溶解顏料，將紙張凹紋部分充分上色。

從中間色調慢慢往陰暗處上色。將熟赭以及鎘猩紅混合，並且稍微滲透至陰影（陰暗）處。

永固茜草紅＋法國群青

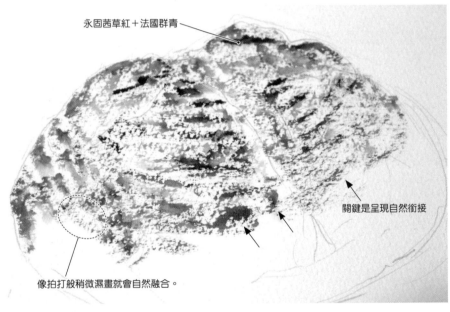

關鍵是呈現自然銜接

像拍打般稍微濕畫就會自然融合。

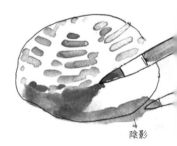

陰影

訣竅 重點在於明亮部分的乾筆和陰影（陰暗）部分的濕畫色調銜接要自然。訣竅就是在稍微明亮的乾筆濕畫塗上陰影（陰暗）部分，利用相互重疊融合顏料色調。

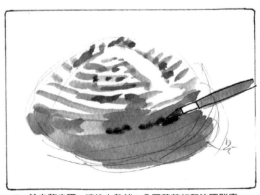

4 趁未乾之際，渲染上熟赭＋永固茜草紅和法國群青。

在未乾之際描繪陰影，就可以讓顏色交界更加柔和。

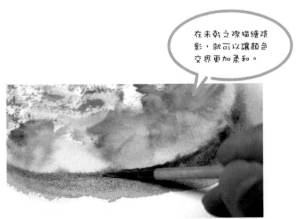

用面相筆在麵包和陰影（陰暗）交界塗上法國群青＋鎘猩紅，並且往外暈染。

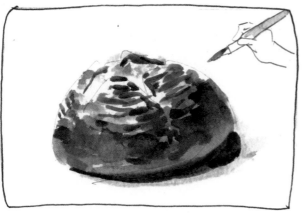

5 先讓顏色乾燥，接著再用乾筆疊色。面相筆除了可以描繪線條，也可以運用於乾筆描繪中。

面相筆的筆尖使用過度會使畫筆受損。

×

請利用畫筆的側面（筆腹）！

用乾筆法強調美味質感。

接著添加（併用）⑥的潑灑法

6 在部分區塊以尼龍毛畫筆，運用潑灑法塗色。

飛濺噴落生赭的點狀顏料。即便超過麵包輪廓也沒關係。

衛生紙

超過的部分用衛生紙快速吸除即可。

永固茜草紅

7 換另一種顏色，用潑灑技法疊色。先使用乾筆技法或潑灑技法皆可。

保留紙張凹紋的白色。

8 在部分陰影（陰暗）處塗上錳藍，添加色調變化後即完成。

30

第**2**章

構成繪圖的桌上要角

描繪8種具代表性的麵包

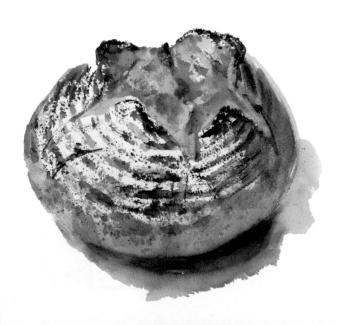

本篇將進入實際練習，描繪各種具代表性的麵包，包括方便購得的奶油麵包捲和可頌，形狀特殊的短棍法國麵包和鄉村麵包等。讓我們一起依照具體的步驟，靈活運用10色顏料、畫筆和筆刷的筆法，再搭配7大基本技法來描繪吧！

攻略重點…用深色描繪出平滑感

題材為鹽味奶油麵包捲。以外型色調都相對簡單的麵包來解說基本描繪步驟。

＊準備的麵包為RITUEL的鹽味麵包。

<div>

10種顏色中使用**6**種顏色

- ☐ 法國群青
- ☑ 鈷藍
- ☑ 錳藍
- ☐ 永固樹綠
- ☑ 熟赭
- ☑ 生赭
- ☐ 溫莎黃
- ☑ 鎘橙
- ☑ 鎘猩紅
- ☐ 永固茜草紅

</div>

基底色為

②鎘橙　　①生赭

利用濕中濕技法慢慢混色。

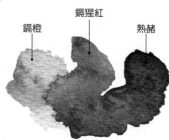

陰影處添加一點點錳藍。

由上至下分區暈染的樣子。

深色部分的顏色

鎘橙　　鎘猩紅　　熟赭

描繪步驟　　1 濕中濕：整體塗上一層水

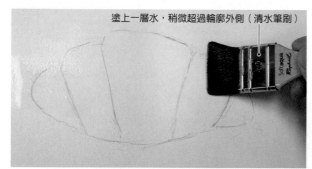

塗上一層水，稍微超過輪廓外側（清水筆刷）

1 用鉛筆（2B）描繪草稿後，先用筆刷大面積地塗上一層水。為了營造柔和的氛圍，讓顏色稍微渲染至輪廓外側。
＊使用黑色刷毛的Softaqua人造纖維水彩筆刷，當作清水筆刷和用於修正。

生赭

白色刷毛的顏料筆刷吸水後沾附顏料，並且在調色盤上調出淡淡的色調。

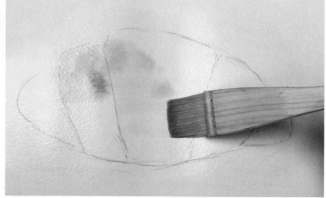

2 用顏料筆刷橫向塗上淡淡的生赭。在調色盤較不易判斷色調，所以塗在紙張上確認。

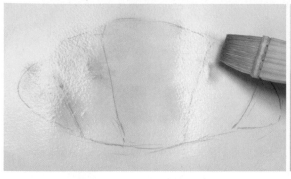

用筆刷洗白
超出輪廓的
顏色。

3 第一道塗色是為了呈現柔和氛圍，所以從中央往外側塗色。雖然會渲染至輪廓外側，不過如果渲染範圍過多時，要用筆刷洗白。

鎘橙

用松鼠毛畫筆溶解鎘橙。

用筆尖沾取較濃的
色調塗色。

4 趁未乾之際，塗在深色處。

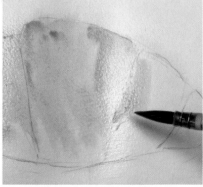

利用筆腹（側面）上色。

5 利用濕中濕技法呈現色調不均的樣子，添加變化。

⇩ 從正中央的高點，進一步加深色調。

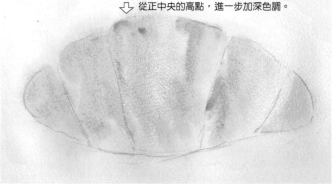

6 用生赭＋鎘橙描繪出麵包基本色調的樣子。一邊留意渲染程度，一邊在深色地方加深色調。

[2] 渲染出烤色

1 用紅桿畫筆混合鎘橙和鎘猩紅，塗在正中央的高點。

2 用同一支畫筆溶解熟赭，沿著輪廓渲染。

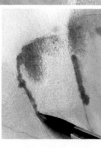

3 在輪廓部分和凹痕部分塗上往內的漸層色調。

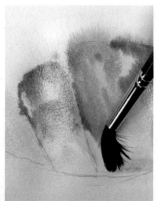

4 為了讓筆尖沿著輪廓描繪，將筆尖朝下，再往上揮動畫筆描繪。

加強色調之處

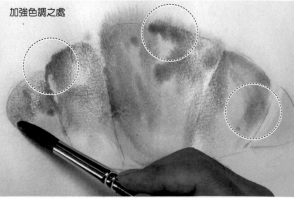

5 塗色時要在些許地方加強色調，並且留意渲染程度。

33

③ 洗白和渲染點綴色

1 背景渲染到太多顏色的地方，用筆刷往外暈染吸收顏色，藉此洗白顏色。

用藍桿畫筆沾取錳藍，並且在調色盤上調出淡淡的色調。

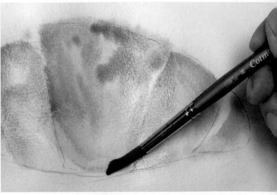

2 為了讓麵包呈現豐富有層次的色調，將錳藍渲染在陰影處。

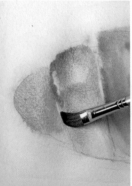
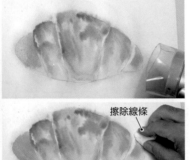

擦除線條

3 將尼龍毛的平頭筆吸附水，洗白凹痕等渲染過度的地方，以呈現留白的樣子。之後先用吹風機吹乾，再用橡皮擦輕輕擦除草稿的鉛筆線條。

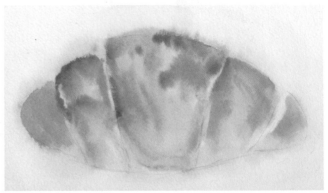

4 完成初期塗色的階段。

④ 重疊暈染出烤色

上色後，用清水筆暈染。

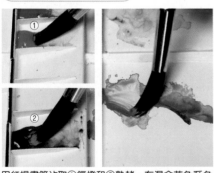

用紅桿畫筆沾取①鎘橙和②熟赭，在混合茶色系色調的區塊調色。

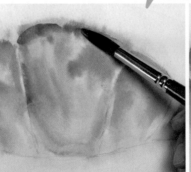

清水筆

1 第二次上色是為了要讓形狀輪廓更加清晰。沿著輪廓運筆描繪，藍桿畫筆吸附清水（清水筆）後往內暈染。

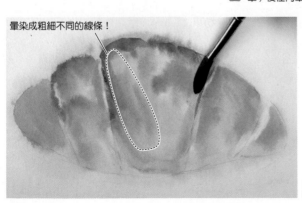

暈染成粗細不同的線條！

2 凹痕部分同樣描繪出深色線條，再用清水筆暈染。這時為了避免線條過於工整，要暈染成粗細不一的樣子才會顯得自然。

34

 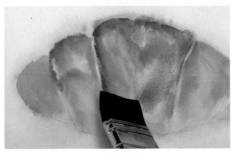

3 除了輪廓之外，在內側上色時，也用清水筆暈染。面積較大時，可以用清水筆刷暈染。

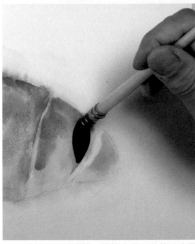 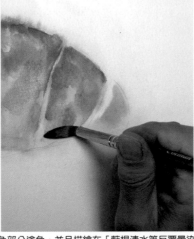 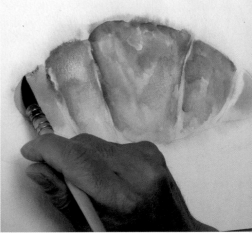

4 改用松鼠毛畫筆，將筆尖朝下沿著凹痕深色部分塗色，並且描繪在「藍桿清水筆反覆暈染之處」。

5 暈染出陰影

混合生赭（少許）和鈷藍，並且加水稀釋。

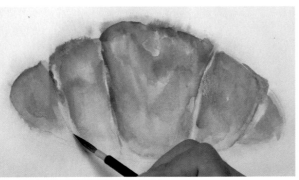

1 用面相筆沿著凹痕添加陰影（陰暗）。

2 在陰影（陰暗）添加的線條有點過於明顯，所以用衛生紙輕輕按壓洗白顏色。

熟赭

錳藍

混色……

鎘猩紅

確認塗好的陰影（陰暗）色調，再試著添加紅色調。

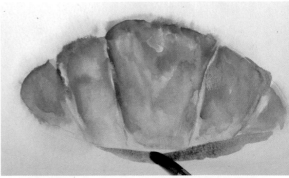

3 稍微混合茶色和藍色後塗在陰影（陰暗）處。

4 用藍桿畫筆塗色。不要在調色盤上，而是直接塗在畫面確認色調是否恰當。

35

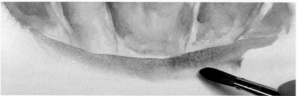

1 趁塗好的陰影（陰暗）色調未乾之際，用同一支畫筆吸附水往外暈染開來。

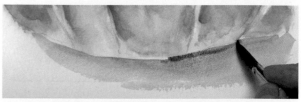

2 下方陰暗之處，在一部分描繪深一點的陰影色當作點綴。

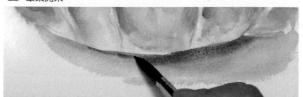

3 將深一點的陰影色融合後，描繪出桌面和麵包之間的間隙。

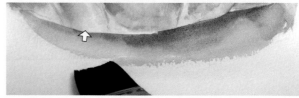

4 鑿痕過深之處，用清水筆刷將麵包和陰影（陰暗）交界的一部分暈染開來。

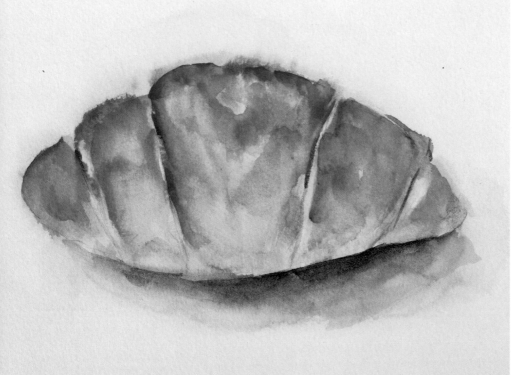

完成！

5 烤色較深和平滑的表面觸感用暈染疊色表現。桌面的陰影（陰暗）如同麵包鬆軟的樣子一樣，都描繪成柔和的樣子。

WATERFORD水彩紙　N　中紋　300g F4（24cm×33cm）

> 大膽地勾勒出比實際麵包大的輪廓！
> 將奶油麵包捲描繪成寬19cm，高9cm左右的麵包。

補充 麵包的挑選和草稿描繪的訣竅

選擇奶油麵包捲時，色調差距大，烤色深淺色調有明顯變化的麵包會比較容易描繪。形狀和光澤會因為捲的樣式和烘培方式呈現多種類型。這次準備相當多類型，又再從中仔細挑選。小的麵包很容易壓扁，所以建議帶著紙箱等容器購買。草稿是用2B鉛筆輕輕描繪。為了拍攝稍微畫得深一點，所以才會在第一次上色後擦去鉛筆的線條（請參考P.34）。塗色時鉛筆的線條只是參考，請大家還是要仔細觀察麵包的形狀描繪。

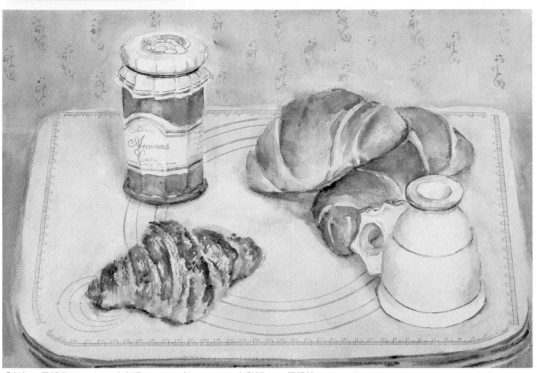

『麵包、果醬和Brulot杯』（室町Bon Coeur）FABRIANO水彩紙 TW 極粗紋 300g 26.9cm×40.2cm
可頌的酥脆口感和奶油麵包捲的平滑感形成對比。奶油麵包捲暈染得漂亮就會呈現柔軟的感覺。描繪2個奶油麵包捲時，要在色調呈現出深淺變化。

『各種小麵包』（金麥）FABRIANO水彩紙 TW 極粗紋 300g 26.8cm×37.4cm
麵包凹陷處和紋路描繪得過於清晰會失去柔軟的感覺，因此要留意凹痕的形狀。奶油麵包捲是較為樸素的題材，所以擺放較多的數量，當成配角相當方便。

攻略重點…稍微偏白，光滑平順

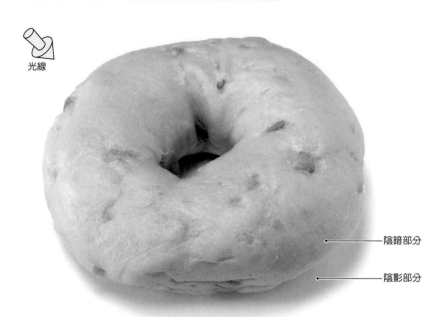

光線

─10種顏色中使用**5**種顏色─

- ☐ 法國群青
- ☑ 鈷藍
- ☑ 錳藍
- ☐ 永固樹綠
- ☑ 熟赭
- ☑ 生赭
- ☑ 溫莎黃
- ☐ 鎘橙
- ☐ 鎘猩紅
- ☐ 永固茜草紅

陰暗部分

陰影部分

＊準備的麵包為BAGEL&BAGEL的豆乳毛豆口味。

因為顏色很淡，所以須留意塗色不能太明顯，又要呈現出立體感。為了呈現出立體感，陰影表現成了描繪的重點。麵包未受到光線照射的暗色部分為陰暗部分，而麵包落在桌面上的陰暗形狀則為陰影部分。

描繪步驟

① 濕中濕：在輪廓中塗上一層水

1 用鉛筆（2B）描繪草稿後，沿著形狀在輪廓中塗上一層水。因為是偏白色的麵包，所以若超出輪廓，會使形狀變得不明顯。使用松鼠毛畫筆。

先溶解①溫莎黃，描繪出淡色調，再立刻渲染塗上②生赭。

2 淡色麵包的色調不可過濃，因此顏色主要塗在麵包和背景交界。

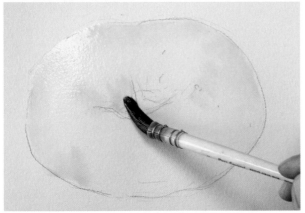

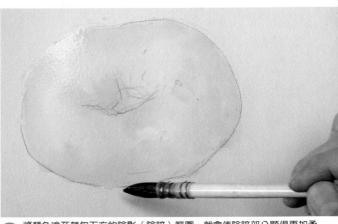

1 趁未乾之際，用熟赭添加陰影（陰暗），表現出凹陷處。

2 將顏色塗至麵包下方的陰影（陰暗）範圍，就會使陰暗部分顯得更加柔和。

用貂毛黑桿畫筆溶解熟赭。

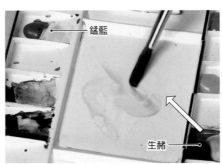

錳藍

生赭

在調色盤混合藍色系的區塊調色。

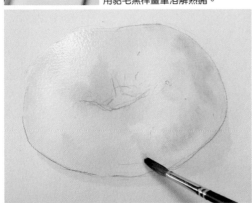

3 趁第一次上色未乾之際，在麵包色調較深的部分渲染塗上熟赭。

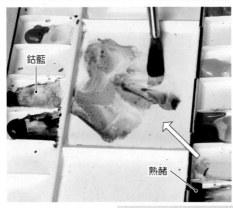

鈷藍

熟赭

調出暗色的陰影色。

4 試著在麵包陰影（陰暗）部分渲染塗上錳藍＋生赭。

5 中央凹陷部分，塗上鈷藍＋熟赭的混色。

6 第一次的塗色描繪至凹陷部分。

在調色盤稍微混合錳藍和生赭。

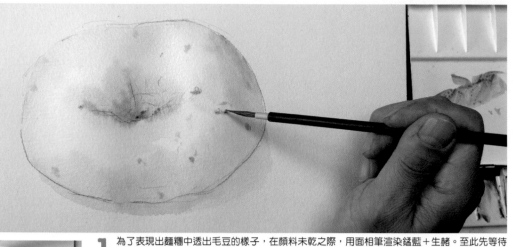

1 為了表現出麵糰中透出毛豆的樣子，在顏料未乾之際，用面相筆渲染錳藍＋生赭。至此先等待顏料乾燥。

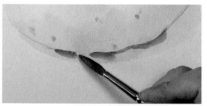

在錳藍和生赭添加熟赭。在調色盤混合調成陰影色。

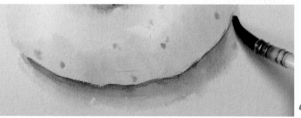

3 在前面的陰影（陰暗）添加茶色調。

2 貝果下方的陰影（陰暗）部分，從麵包下方暗色（深色）部分開始塗色。

4 慢慢暈染成淡色調。

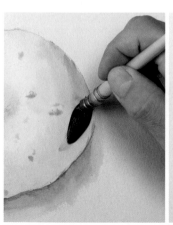

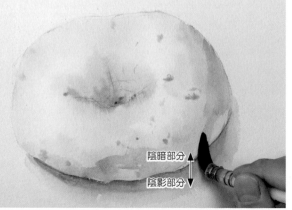

陰暗部分

陰影部分

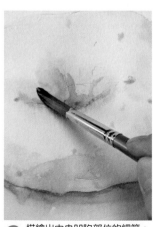

5 因為貝果下方和陰影（陰暗）部分的交界過於明顯，所以將影子的陰影色稀釋後再次塗色，降低色調對比。

6 描繪出中央凹陷部位的細節。

淡色

深色貝果只要像奶油麵包捲一樣
重疊塗上烤色即可。

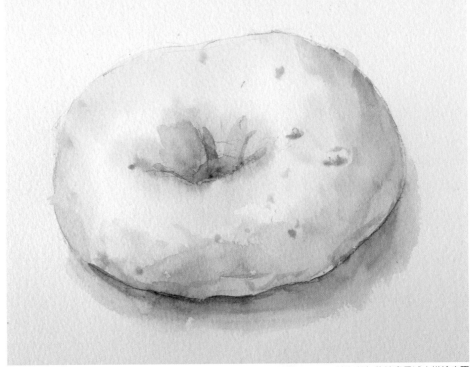

WATERFORD水彩紙　N　中紋　300g F4（24cm×33cm）

完成！ **7** 淡色麵包的訣竅是減少描繪步驟
即可完成。塗１～２次顏色，小
心描繪出白色調的感覺。

從作品範例中學習

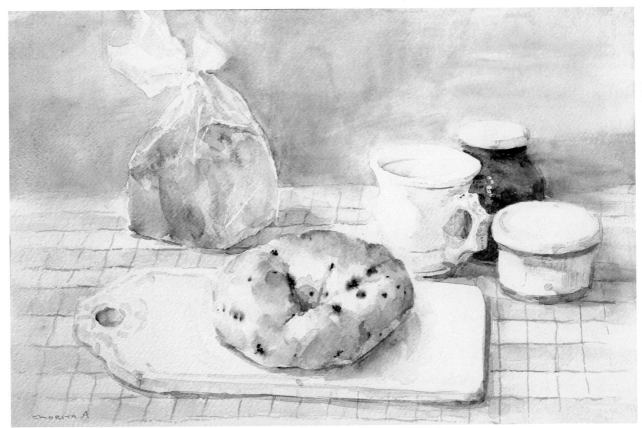

『陽光下的貝果』（麵包烘培小屋kanon）FABRIANO水彩紙　TW　極粗紋　300g 26.6cm×40.3cm
在這個範例中用最少的細節描繪出充滿立體感的麵包，並且用常見的色調描繪出巧克力和藍莓等貝果中的餡料。

攻略重點…烤色和切口的差異

===10種顏色中使用8種顏色===

- ☑ 法國群青
- ☑ 鈷藍
- ☑ 錳藍
- ☐ 永固樹綠
- ☑ 熟赭
- ☑ 生赭
- ☐ 溫莎黃
- ☑ 鎘橙
- ☑ 鎘猩紅
- ☑ 永固茜草紅

＊準備的麵包為梅森凱瑟的吐司。

掌握光線方向，利用陰影表現立體感。麵包切口留白，不過度描繪。建議運用切口和表皮呈現出的色調對比。

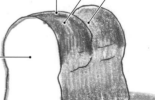

從茶色部分塗上一層水開始描繪。

最明亮的部分（打亮）也保留紙張的白色。

光線

不塗上水，運用紙張的白色。

描繪步驟

① 濕中濕：只在茶色部分塗上一層水

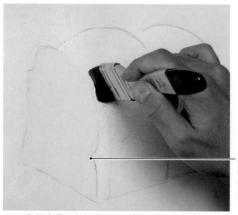

用松鼠毛畫筆溶解生赭。

為了保留切口剖面的白色，不塗上水，所以事先描繪出形狀明確的草稿。用2B鉛筆畫出淡淡的線條。

1 為了表現麵包的柔軟，用筆刷塗上一層水，以濕中濕技法開始作業。

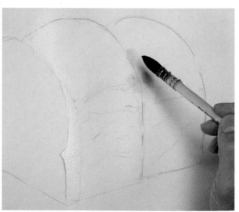

2 觀察色調，在側面渲染上淡淡的顏色。

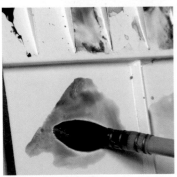

我覺得只塗上生赭，顏色太淡，所以再混合了熟赭。

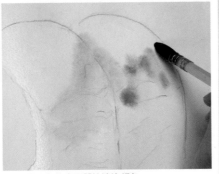

3 從山形的表面開始渲染顏色。

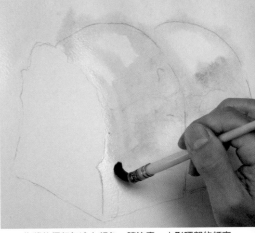

4 先將整個麵包塗上顏色，請注意，山形頂部的打亮部分和剖面不要塗色，要往側面塗色。

改用紅桿畫筆，溶解鎘橙。

稍微混合鎘橙和熟赭。

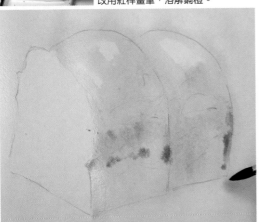

5 沿著側面的紋路渲染顏色。為了表現麵包質感，進一步添加濃淡變化。

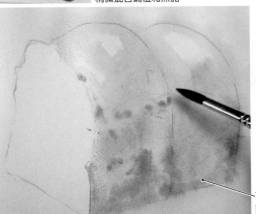

6 留意描繪出蓬鬆柔軟的感覺，利用渲染塗上混合的顏料。

永固茜草紅

直接用同一支畫筆添加紅色調混合。

下面渲染塗上熟赭＋鈷藍。

② 渲染出烤色

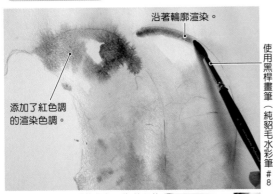

沿著輪廓渲染。

添加了紅色調的渲染色調。

使用黑桿畫筆（純貂毛水彩筆＃8 中細筆）

1 用添加紅色調的顏色，為前面的山形塗上基底色。內側的山形部分則用另一支畫筆渲染出稍微暗一點的色調。

永固茜草紅＋熟赭＋法國群青的混色

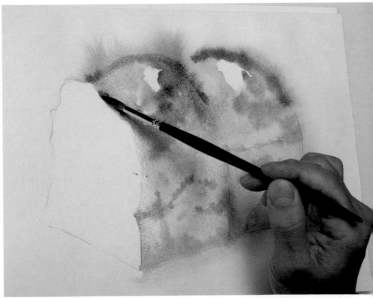

2 渲染的程度會因為使用的畫筆材質和粗細有所變化。這裡用稍微細一點的畫筆避免過度渲染。

這裡的線條稍微俐落一些。

建議稍微模糊一點。

將紅桿畫筆立起在打亮的周圍畫點著色，調整形狀。使用生赭＋熟赭。

3 輪廓渲染過度的部分，用清水筆刷抹開稀釋。調整輪廓過於柔和與過度渲染的部分。

4 為了避免進一步渲染，用吹風機吹乾。

③ 濕中濕：只在茶色部分塗上一層水

稍微混合永固茜草紅、熟赭和法國群青。

使用黑桿畫筆

1 待畫面乾燥後，從這裡開始重疊上色描繪出清楚的輪廓和形狀。

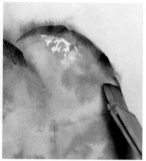

2 輪廓線條避免過於明顯，用吸附水的顏料筆刷往內暈染。

用面相筆溶解鈷藍。

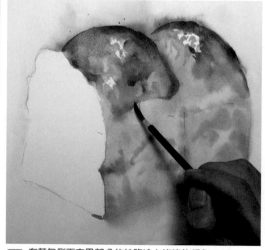

3 在麵包側面交界部分的紋路塗上淡淡的顏色。

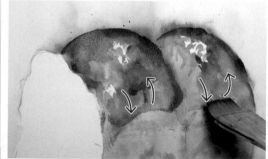

4 用沾水的顏料筆刷，將顏色從山形部分往交界部分的紋路暈染融合。

5 黑桿畫筆沾取熟赭＋永固茜草紅，除了輪廓之外，還大面積塗上烤色，再用顏料筆刷暈染開來。

44

試著添加紋路變化

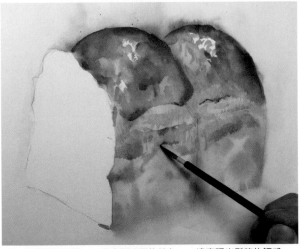

6 描繪細節紋路，一邊突顯吐司的特色，一邊表現出鬆軟的觸感。

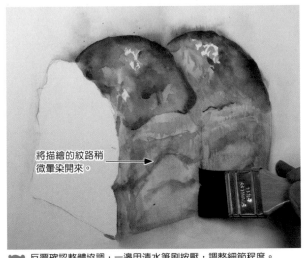

將描繪的紋路稍微暈染開來。

7 反覆確認整體協調，一邊用清水筆刷按壓，調整細節程度。

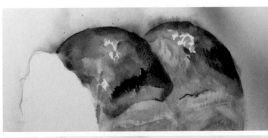

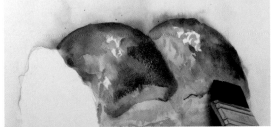

8 隨著筆觸越來越細致，細節會顯得過於複雜。用清水筆刷暈染，使整體顯得更加自然。

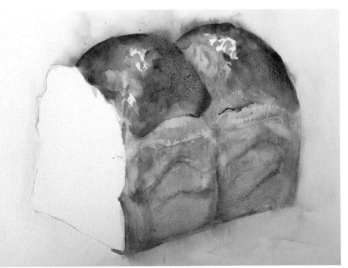

9 整體塗上顏色，在添加烤色後，等待畫面乾燥。

④ **表現出剖面和氣孔即完成**

① 熟赭

② 鎘橙

將①茶色和②黃橙色混合，塗在麵包剖面的邊緣。

保留切口白色的剖面和接近表皮內側邊公釐的邊緣，可呈現出吐司豐富的細節變化。

1 用面相筆以乾擦描繪麵包切口（剖面）。用面相筆描繪出乾筆的效果後，用清水筆刷在部分拍打暈染。

試著加入淡淡的氣孔色調，表現質感。

混合錳藍、鎘猩紅和生赭，調出淡淡的色調。

2 描繪吐司剖面的氣孔。慢慢描繪出大小和顏色不同的氣孔。若色調過濃，用衛生紙輕壓淡化。

3 用鈷藍＋鎘猩紅添加陰影（陰暗）。吐司和桌面的部分接觸面，塗上較濃的顏色。

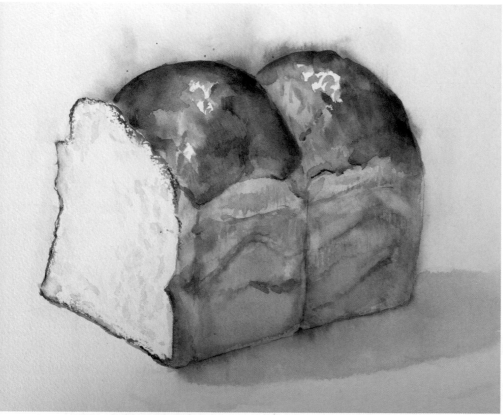

WATERFORD水彩紙　N　中紋　300g　F4（24cm×33cm）

完成！

4 稍微混合2種顏色，再用顏料筆刷稍微塗在桌面的陰影（陰暗）部分。

補充 麵包的挑選和草稿描繪的訣竅

選擇山形吐司時，最好選擇有烤色層次的麵包。因為可在濃淡色調表現變化，較容易描繪。山形部分、側面、剖面這3大區塊的色調和質感都不同，請仔細觀察。描繪的重點在於考慮受光照射的程度，表現出這3個區塊的差異。

還有加入葡萄乾的種類，有些變化，為描繪添加樂趣。

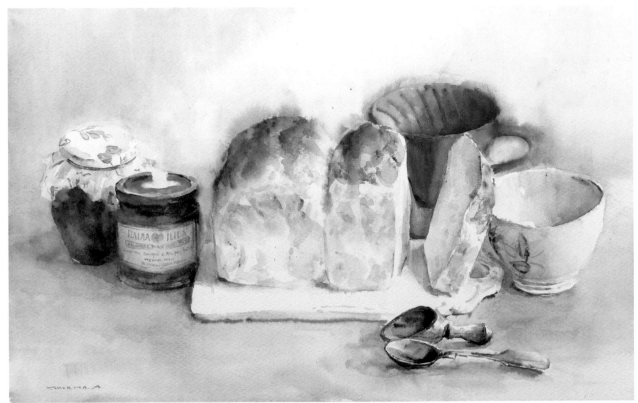

『星期日的早晨』（HARU*BOUZ）WATERFORD水彩紙 N 粗紋 300g 33.5cm×53.8cm
將輪廓往明亮的背景暈染，藉此表現出山形吐司的鬆軟觸感。觀察光線照射的程度，比較描繪出陰影（陰暗）剖面和明亮剖面的區別。要留意的是陰影色調不要描繪得太濃。

『英式吐司』（Loin montagne）FABRIANO水彩紙 TW 極粗紋 300g 26.9cm×40.9cm
降低觀看題材的視線，以仰望一座山的視角觀察英式吐司，強調麵包的明暗和質感。這次將背景設定為暗色調，並且以重疊塗色表現吐司的凹凸表皮，而不著重於吐司的鬆軟觸感。

攻略重點…**用深色描繪出油亮感**

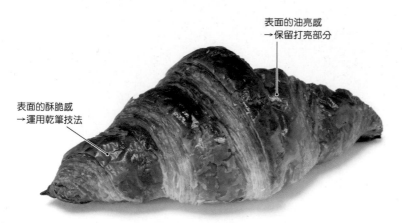

表面的油亮感
→保留打亮部分

表面的酥脆感
→運用乾筆技法

＊準備的麵包為JOHAN的可頌。

10種顏色中使用8種顏色

- ☑ 法國群青
- ☑ 鈷藍
- ☑ 錳藍
- ☐ 永固樹綠
- ☑ 熟赭
- ☑ 生赭
- ☐ 溫莎黃
- ☑ 鎘橙
- ☑ 鎘猩紅
- ☑ 永固茜草紅

為了兼顧麵包整體柔軟的感覺和表面細微凹凸的質感，限制預先塗上一層水的範圍。使用的8種顏色和山形吐司相同。

塗水的範圍

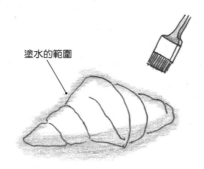

陰影（陰暗）範圍用濕中濕技法描繪。

描繪步驟

① 濕中濕：在外側和下側塗上一層水

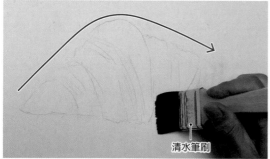

清水筆刷

1 用鉛筆描繪出可頌大致的千層（凹凸紋路）後，在橫跨麵包輪廓線條約3cm寬的範圍塗上一層水（麵包線稿的實際大小約為13×22cm）。要表現油亮感的打亮處不要塗水。

在調色盤稍微混合①生赭和②鎘橙。

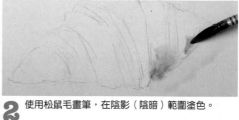

2 使用松鼠毛畫筆，在陰影（陰暗）範圍塗色。

點狀上色

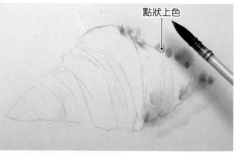

3 添加鎘橙，暈染在輪廓處。

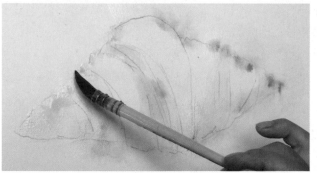

4 第一道塗色是為了呈現麵包整體的柔軟觸感，所以中心不要塗色。

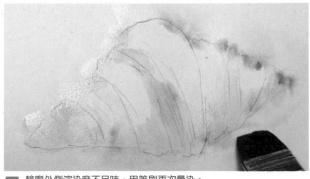

5 輪廓外側渲染度不足時，用筆刷再次暈染。

6 第一道塗色乾燥後，停止渲染。

7 基底淡色調塗色完成的樣子。請確認顏色沒有渲染到打亮的部分。

② 用乾筆描繪出明亮部分

用黑桿純貂毛畫筆直接厚沾管狀擠出的熟赭。

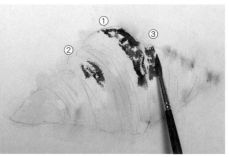

1 保留打亮處，用乾筆技法乾擦塗色。依序將顏色乾擦塗抹在山形部分。

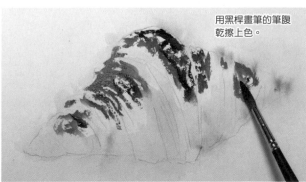

用黑桿畫筆的筆腹乾擦上色。

2 有些區塊塗上鎘橙。

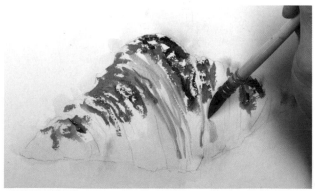

3 將生赭和鎘橙溶解後，用松鼠毛畫筆塗抹在可頌千層狀的部分。

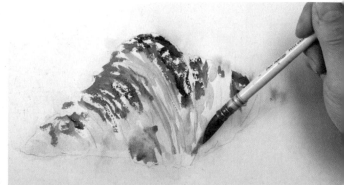

4 增加顏料的水分，描繪出柔和的條狀紋路。

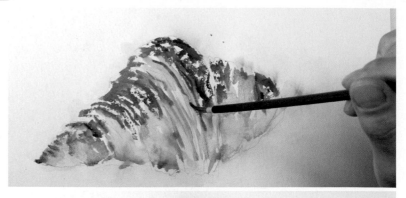

將鈷藍、熟赭和鎘猩紅混合。

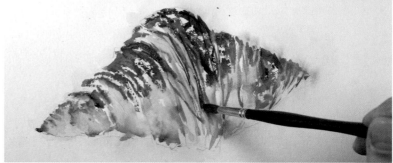

用藍桿畫筆溶解錳藍。

1 使用面相筆或純貂毛畫筆。手握筆尾，用力道微弱的纖細線條描繪出深色部分（請參考 P.14的筆法）。

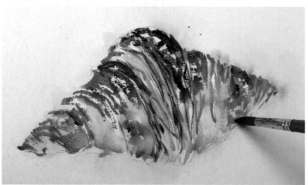

2 在陰影（陰暗）部分添加藍色調。利用橙色（茶色）和藍色的互補色組合，描繪出生動逼真的可頌色調。

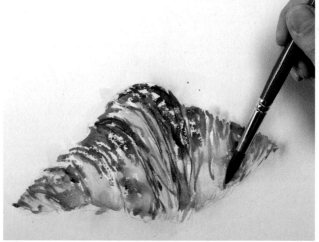

3 使用紅桿畫筆，以生赭＋鎘猩紅將顏色暈染開來。

4 麵包整體上色完成的樣子。重疊線條描繪出可頌千層狀的樣子，但是整體色調變化有些單調。趁未乾之際，可以將顏色洗白，所以在這個階段修正。

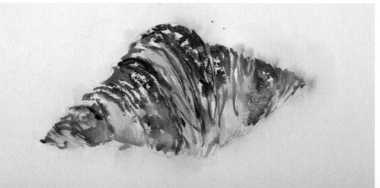

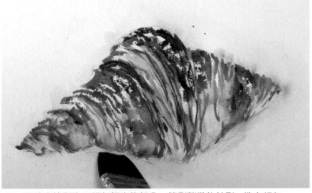

1 用清水筆刷修正顏色超出的部分。筆刷稍微往外刷，洗白顏色。

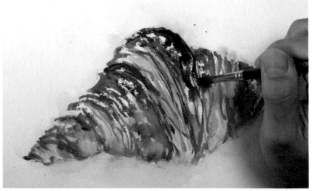

2 大膽重疊上深濃的烤色，營造出顏色變化。進一步用法國群青＋永固茜草紅點綴。

試著用平頭筆擦除（修正）顏色

3 尼龍毛平頭筆吸附水分後，用指尖稍微壓扁。

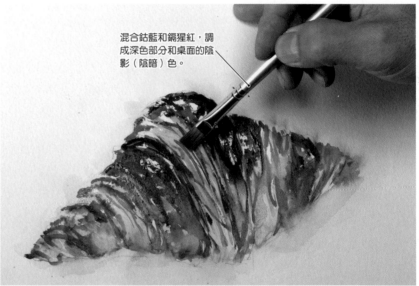

混合鈷藍和鎘猩紅，調成深色部分和桌面的陰影（陰暗）色。

4 平頭筆的筆尖呈縱向，像畫線般洗白顏色。

像刮除塗好的顏色般刷除顏色，淡化色調。

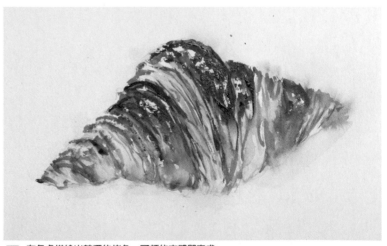

5 在各處描繪出較深的烤色，可頌的本體即完成。

51

 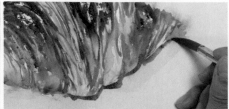 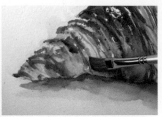

2 用清水筆刷淡化暈染陰影。用平頭筆刷除部分的顏色，調整陰影（陰暗）色調。

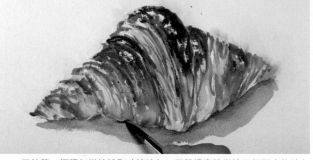 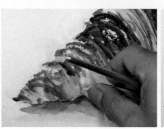

1 用鈷藍＋鎘猩紅描繪陰影（陰暗）。用藍桿畫筆描繪可頌下方的暗色部分。離可頌越遠顏色越淡。

3 用衛生紙稍微在已刷除的地方洗白顏色後，一邊添加藍色調，一邊調整細節。

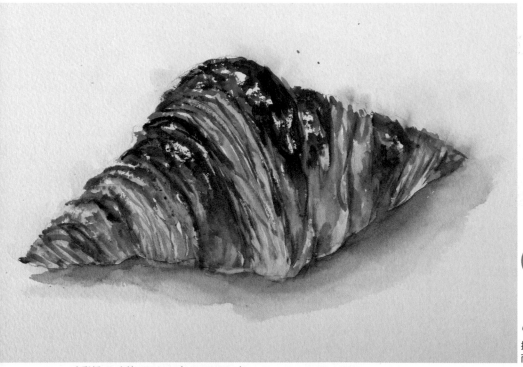

完成！

WATERFORD水彩紙 N 中紋 300g F4（24cm×33cm）

4 為了增強表面的油亮感，塗上大量的深色顏料。選擇描繪的可頌有明顯的烤色，而且色調有深淺變化。

補充 **要沿著麵包形狀，留意刷水的範圍**

從表面鬆軟的麵包到觸感堅硬的法國麵包，在描繪時大多會使用濕中濕技法。繪圖時請思考要在畫面整體塗上一層水，或只在部分塗上一層水，再有計劃地動手描繪。

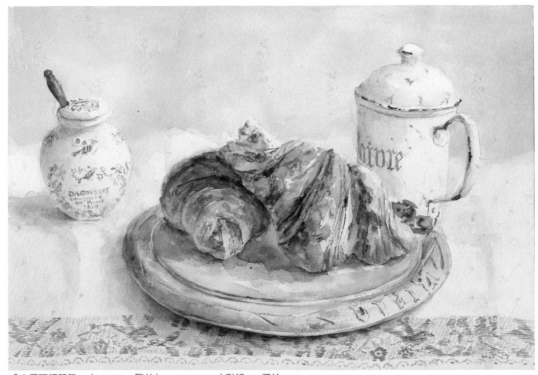

『2個可頌麵包』（Boulanger駒井）WATERFORD水彩紙 W 粗紋 300g 27cm×39.5cm
重疊的可頌，上面的可頌畫得較仔細，下面的可頌畫得稍微簡略一些，表現出細節差異的變化。

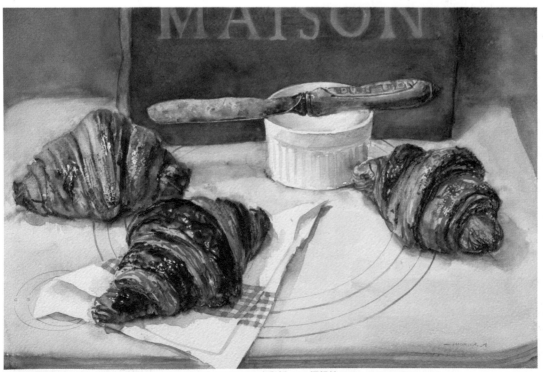

『3個可頌麵包』（ÉCHIRÉ MAISON DU BEURRE）FABRIANO水彩紙 TW 極粗紋 300g 26.8cm×40cm
描繪重點在於掌握可頌的製作方法到千層狀部分和形狀摺疊的規則。另外，請描繪出每一個可頌的外型差異。

攻略重點…粗曠硬脆和色調深淺

＊準備的麵包為Sailknotz的橄欖形麵包。

10種顏色中使用 **8** 種顏色

- ☑ 法國群青
- ☑ 鈷藍
- ☑ 錳藍
- ☐ 永固樹綠
- ☑ 熟赭
- ☑ 生赭
- ☐ 溫莎黃
- ☑ 鎘橙
- ☑ 鎘猩紅
- ☑ 永固茜草紅

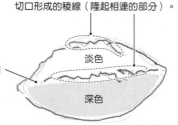

切口形成的稜線（隆起相連的部分）。

淡色

裂縫（劃過麵包的切痕）的內側和外側（麵包體）有明顯色差，必須描繪出深淺分明的色調。

深色

麵包整體質感為粗曠硬脆

橄欖形麵包裂縫的內外側質感差異不大。內外側都用乾筆技法描繪出粗糙質感。

描繪步驟

1 濕中濕：整體塗上一層水

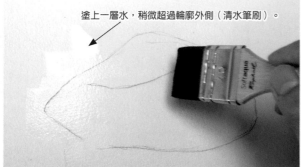

塗上一層水，稍微超過輪廓外側（清水筆刷）。

1 掌握形狀稍有變化的稜線部位，用2B鉛筆描繪草稿後塗上一層水。描繪範圍比輪廓稍大一點。

生赭

白色刷毛的顏料筆刷吸水後沾取顏料，在調色盤調出淡淡的色調。

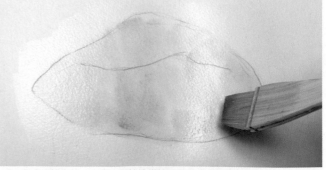

2 用水溶解生赭，以濕中濕技法描繪。至此的步驟都和描繪光滑的奶油麵包捲相同，但這次預計用顏料筆刷描繪出大量的渲染效果。使用筆刷作業較快，雖然無法控制細節，但是有時可以產生有趣的巧妙氛圍。

② 渲染出陰影和烤色

在錳藍稍微添加一點熟赭，用藍桿畫筆描繪出陰影色。

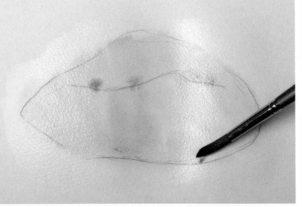

1 為了加深麵包的顏色，往橢圓形麵包的切口和下面渲染出陰影色。

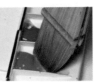

顏料筆刷的前端沾取濃厚的鎘橙。

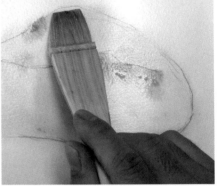

2 像蓋章一樣按壓顏料筆刷的前端，沿著形狀渲染顏色（請參考P.15的筆法）。

3 將稀釋後的鎘橙按壓在麵包體上色。

①熟赭

②法國群青

用紅桿畫筆在①茶色中添加少量的②藍色，調出暗茶色。

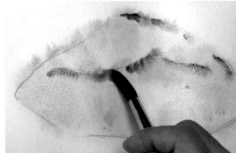

4 在切口的稜線渲染上暗茶色。為了不要使色調太單調，重點在於斷斷續續地運筆描繪。

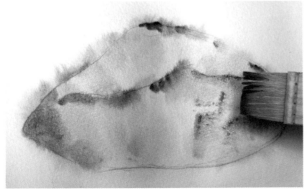

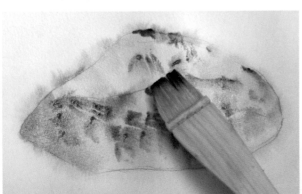

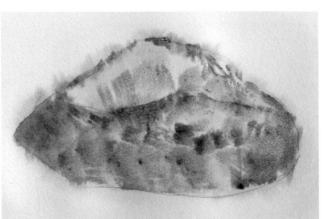

5 趁畫面浸濕之際，再用顏料筆刷在麵包體描繪出更多層次。若以濕中濕技法描繪，因為是利用水分的效果，所以不須拘泥於呈現完美的渲染。

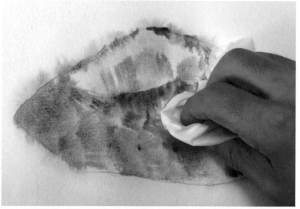

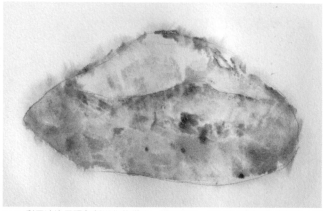

6 渲染過度或過於單調時，將衛生紙揉成一團輕輕洗白顏色，就會產生不同於畫筆或筆刷的微妙色塊，呈現豐富的變化。

7 利用渲染呈現各種變化的樣子。除了描繪，也可以利用洗白的技法（請參考P.24）。

8 先讓繪圖乾燥，停止渲染。擦去淡化鉛筆描繪的草稿線條（為了避免鉛筆線條在完成塗色的繪圖顯得過於突兀）。

3 用乾筆描繪出粗曠硬脆的部分

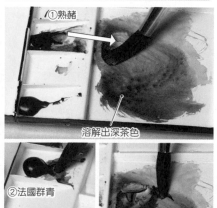

①熟赭

溶解出深茶色

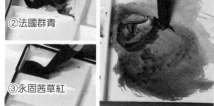

②法國群青

③永固茜草紅

在①茶色中添加②藍色和③紅色，調出暗紅茶色。用紅桿畫筆混色。

1 用乾筆表現出粗糙質感。調出暗紅茶色，用衛生紙按壓畫筆根部，減少筆毛吸附的水分。

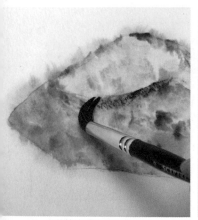

2 用乾筆法描繪稜線部分。

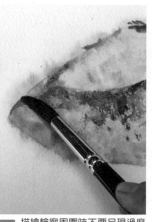

3 描繪輪廓周圍時不要呈現過度的乾擦效果。

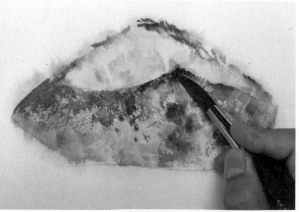

4 視描繪的部位，運筆時分別運用筆尖或筆腹描繪。

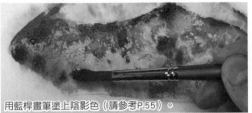

用藍桿畫筆塗上陰影色（請參考P.55）。

切口內側也要塗色。

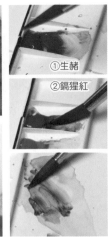

①生赭

②鎘猩紅

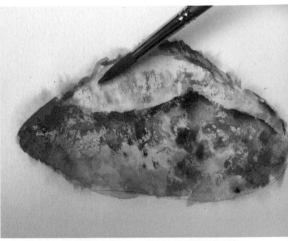

1 麵包體的下面陰影（陰暗）部分不要用乾筆技法描繪。若受光照射的明亮部分和未受光照射的陰暗部分都使用乾筆技法，就會失去立體感，使畫面流於平面。

混合①生赭、②鎘猩紅和熟赭。

2 裂縫的內側用筆腹乾擦上色。使用比外側明亮的顏色。

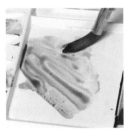

用同一支藍桿畫筆沾取鈷藍加入藍色。

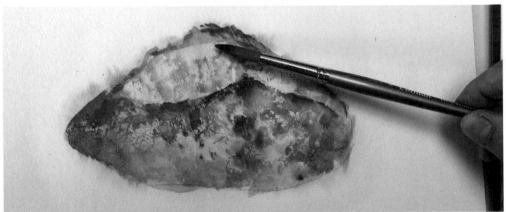

3 裂縫內側的各處塗上添加藍色的色調。和麵包體相比，整體的色調較為明亮，但是必須呈現出粗曠硬脆感，所以用含水量較多的顏色持續描繪，以免色調過濃。

用鈷藍＋鎘猩紅調出陰影（陰暗）色調。

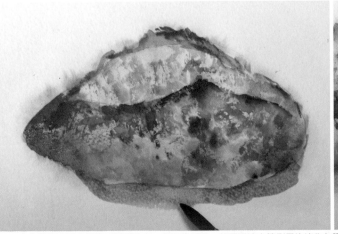

1 在麵包下方塗上陰影（陰暗）色。離麵包越遠，就要用清水筆刷暈染淡化色調。

2 使用面相筆在麵包下方渲染深色陰影（陰暗）色加以點綴。

3 用清水筆刷暈染陰影（陰暗）和麵包體的交界，以便呈現出柔和的氛圍。用顏料筆刷稍微重疊塗色，調整色調。

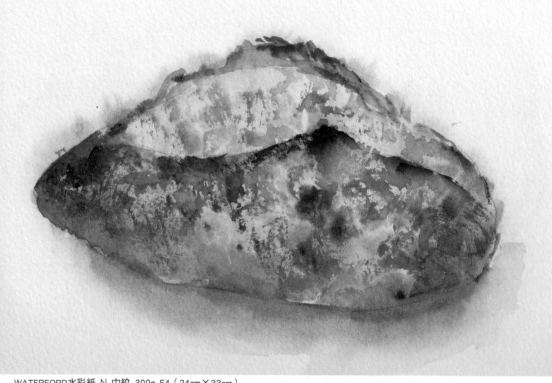

WATERFORD水彩紙 N 中紋 300g F4（24cm×33cm）

完成！

4 只要學會橢圓形麵包的描繪運用，就可以描繪長棍等其他不同形狀的法國麵包。

補充 靈活運用筆刷

立起運筆畫線。

橫向運筆大面積塗色，或營造乾擦效果。

畫點
畫點

像蓋章般運筆。

筆刷除了可以快速塗抹大面積的平面之外，還可以隨著運筆方式呈現豐富的筆觸變化（請參考P.15「使用筆刷的6種筆法」）。也可以參考P.63的描繪方法，試著運用於乾擦描繪中。

複習…橢圓形麵包的描繪方法就是粗曠麵包的基本畫法

橢圓形麵包的描繪步驟集結了法國麵包的基本畫法。可廣泛運用於長棍或短棍法國麵包等有切口的麵包，所以這裡讓我們再次複習。學會濕中濕和乾筆技法，就可以輕鬆描繪出粗曠硬脆的質感。

橢圓形麵包（coupe）的正中央有一個大的切口。有些麵包會在切口處放起司或培根等佐料，有各種類型。

1 用鉛筆描繪草稿（使用2B鉛筆）。

濕中濕

使用清水筆刷

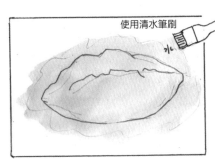

2 塗上一層水時稍微超出麵包輪廓，讓顏色往輪廓外側渲染，以呈現出柔和氛圍。

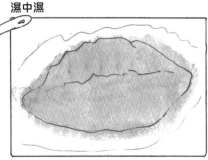

3 渲染塗上第一道顏色。觀察麵包使用基底色，以濕中濕技法描繪。

4 趁未乾之際，用更深的顏色添加微妙的色調變化。

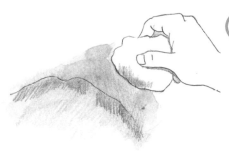

顏色若過度渲染至周圍，用衛生紙按壓。下方因為有陰影（陰暗），所以可稍微渲染開來。

渲染得恰如其分後，為了避免顏色繼續擴大渲染，使其乾燥固定。

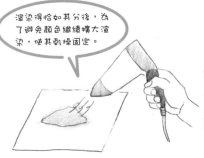

用吹風機吹乾。

用橡皮擦淡化草稿線條。

乾筆技法

5 用乾筆技法描繪出粗曠脆硬的樣子。

顏料塗過多的地方，用揉成一團的衛生紙隨機洗白顏色。

59

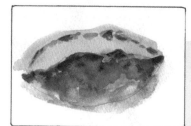

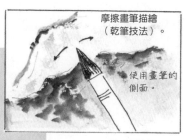

摩擦畫筆描繪
（乾筆技法）。

使用畫筆的
側面。

6 在陰影（陰暗）添加藍
色系色調。

使用畫筆的側面。

乾筆技法

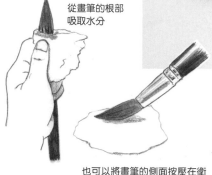

從畫筆的根部
吸取水分

也可以將畫筆的側面按壓在衛
生紙或擦筆布上，調節水分。

7 加強質感表現。

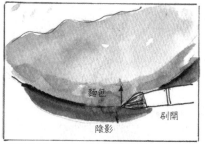

麵包

刷開

陰影

麵包下方和陰影交界過於分明時，在陰影色調
未乾之前，用清水筆等往麵包暈染。

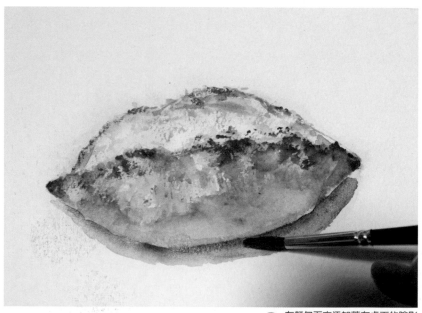

8 在麵包下方添加落在桌面的陰影
（陰暗）。

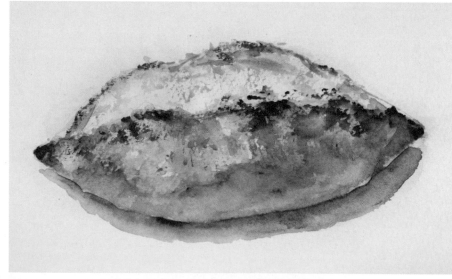

完成！

9 不論用畫筆還是筆刷，靈活運用濕中
濕或乾筆技法，學習質感表現。

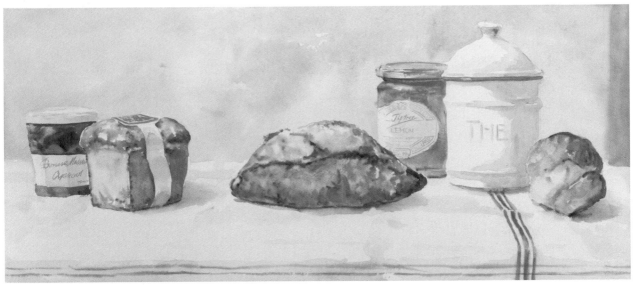

『紅色線條』（d'une rarete）Langton Prestige水彩紙　中紋　300g　24.3cm×55.8cm
繪畫整體為明亮色調，不過仍充分掌握了左邊照射過來的光線，呈現出立體分明的畫面。

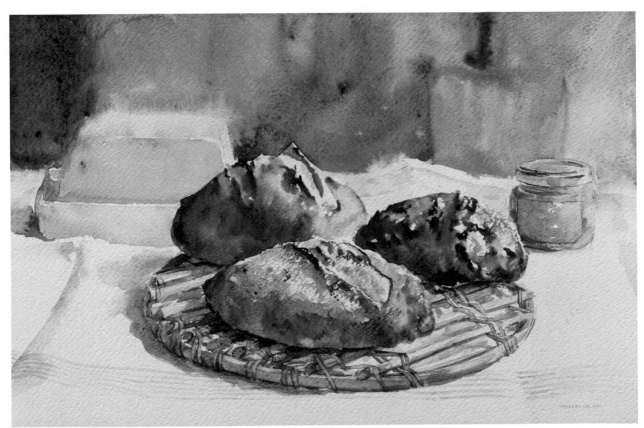

『多明尼克的田園風麵包』（Dominique SAIBRON）FABRIANO水彩紙　TW　極粗紋　300g　26.8cm×40.5cm
田園風麵包是法國麵包的一種。可利用裡面的佐料或裂縫的切口形狀，變化描繪出各種色調和形狀。

攻略重點…3道切口

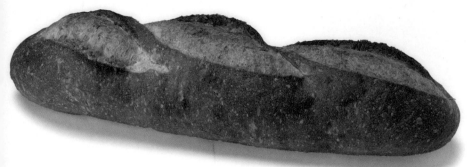

┌─10種顏色中使用**7**種顏色─┐

- ☑ 法國群青
- ☑ 鈷藍
- ☐ 錳藍
- ☐ 永固樹綠
- ☑ 熟赭
- ☑ 生赭
- ☐ 溫莎黃
- ☑ 鎘橙
- ☑ 鎘猩紅
- ☑ 永固茜草紅

＊準備的麵包為POMPADOUR的短棍法國麵包。

描繪短棍法國麵包的訣竅
運用橢圓形麵包的描繪技巧，描繪出有3道切口的短棍法國麵包。尺寸較大的麵包就用大筆刷大膽地描繪吧！

描繪步驟

① 濕中濕：整體塗上一層水

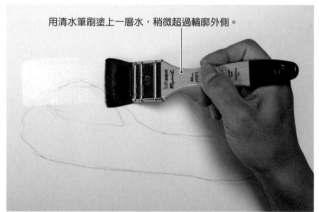

用清水筆刷塗上一層水，稍微超過輪廓外側。

1 用鉛筆（2B）描繪草稿後，用筆刷塗上大量的水，讓紙張充分浸濕。

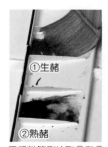

①生赭

②熟赭

用顏料筆刷沾取①和②的顏料，在調色盤上調出淡淡的色調。

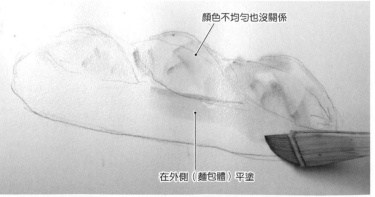

顏色不均勻也沒關係

在外側（麵包體）平塗

2 將生赭和熟赭稍微混合，一邊描繪出色調的深淺變化，一邊用顏料筆刷果斷地塗上基底色調。

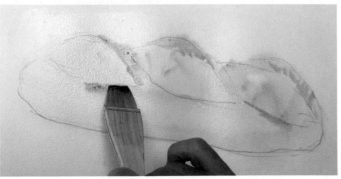

3 用同一支筆刷沾取熟赭，再添加一點法國群青。趁未乾之際，在刀口（切口部分）的邊緣上色。

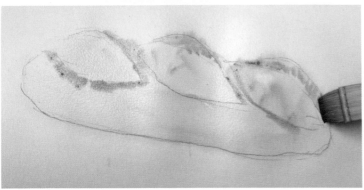

①永固茜草紅
②熟赭

4 內側可見的切口裡面也用相同混色，描繪出色調變化。沿著形狀，橫向或縱向移動筆刷，就會比較容易塗色。

將①和②混合，再加上鈷藍，調成較深的色調。

5 往外側（麵包體）添加更深的色調。

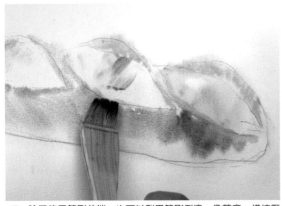

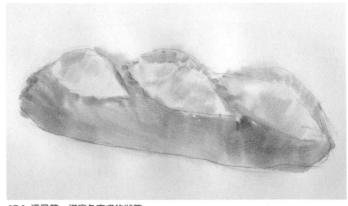

6 除了使用筆刷前端，也可以利用筆刷側邊，像蓋章一樣按壓上色，並且稍微將塗好的顏色渲染抹開。

7 這是第一道底色完成的狀態。

2 以乾筆重疊塗色

用顏料筆刷上色→用清水筆刷暈染

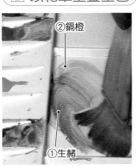

②鍋橙
①生赭

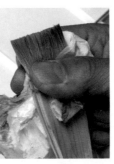

8 用吹風機吹乾。

在①和②中添加熟赭混色。

1 筆刷沾附顏料後，用衛生紙按壓筆刷根部，稍微吸除水分。

2 一邊乾擦一邊上色，用清水筆刷往陰影（陰暗）部分暈染。塗上烤色描繪出質感。

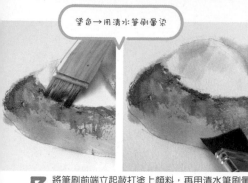

塗色→用清水筆刷暈染

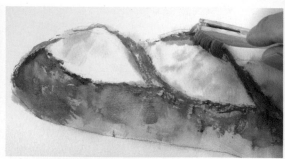

3 將筆刷前端立起敲打塗上顏料，再用清水筆刷暈染陰影部分。

用筆刷沾取鈷藍，再加水調成淡藍色。

4 在裂縫的陰影（陰暗）部分塗上淡藍色。

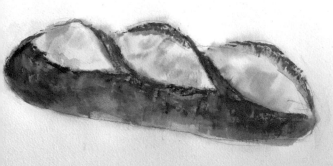

5 直到這個階段依舊只用筆刷持續塗上大概的顏色。

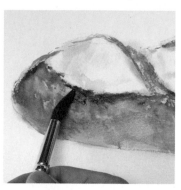

6 用紅桿畫筆描繪邊緣部分的細節後，暫時用吹風機吹乾。

③ 在明亮面添加質感

1 用手指將筆刷前端撥開，再輕輕刷過裂縫內側的明亮部分。

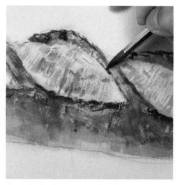

2 描繪裂縫切口凹痕的陰影，呈現立體感。混合鈷藍和熟赭，用藍桿畫筆描繪線條。

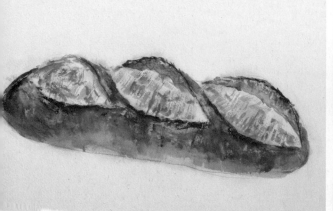

3 一邊思考描繪方向，一邊用筆刷在裂縫內側的明亮面畫出線條。

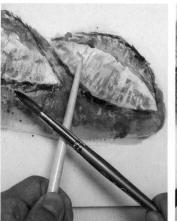

4 利用潑灑技法（請參考P.26）噴落顏料。利用敲打法（敲打筆桿上色）或噴濺法（用手指撥彈硬質的尼龍毛畫筆）噴落希望的點狀顏料大小。

混合鎘猩紅和鈷藍，調成陰影色。

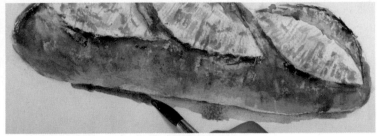

1 描繪陰影（陰暗）部分，再用清水筆刷抹開淡化。

2 塗色過多時，用尼龍毛平頭筆沾水劃過部分區塊修正色調。修正部分再用衛生紙按壓洗白顏色。

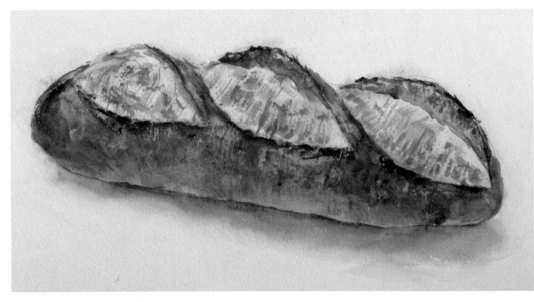

完成！

3 烘培麵包時，裂縫部分會隨著膨脹裂開而隆起。其內側明亮部分運用筆刷畫線的效果來表現。

從作品範例中學習

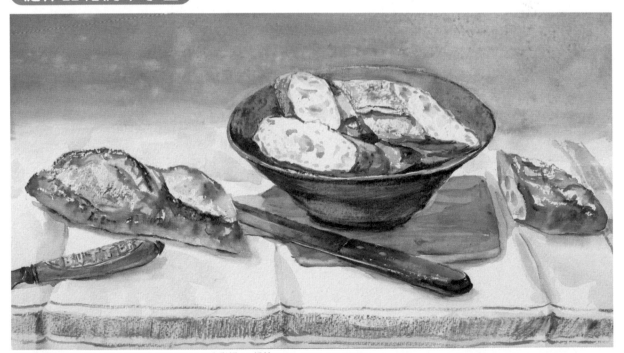

『法棍切片』（JEAN FRANCOIS）WATERFORD水彩紙 N 粗紋 300g 27.2cm×49.2cm
範例中描繪的是將一根法棍切開後放在左右兩旁。因為是同一根法棍，所以色調必須一致，但有時候就不小心出現不同色調。建議要並行描繪，留意以相同混色和重疊塗色的方法作業。

攻略重點⋯**粗曠硬脆和手粉的表現**

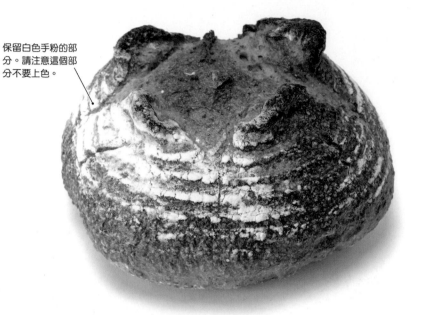

保留白色手粉的部分。請注意這個部分不要上色。

─ 10種顏色中使用**7**種顏色 ─

- ☑ 法國群青
- ☑ 鈷藍
- ☑ 錳藍
- ☐ 永固樹綠
- ☑ 熟赭
- ☑ 生赭
- ☐ 溫莎黃
- ☐ 鎘橙
- ☑ 鎘猩紅
- ☑ 永固茜草紅

在製作鄉村麵包時，有一個階段是會將麵團放在灑上手粉的籃子中發酵，形成麵包沾有手粉和籃子條紋的特色。我們有效運用了乾筆技法，而且保留代表麵粉的白色部分。

＊準備的麵包為Boulangerie NOBU的鄉村麵包。

描繪步驟

① 直接用乾筆技法開始描繪

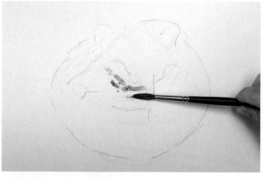

用畫筆沾取熟赭，並且混合永固茜草紅和法國群青，調出麵包的顏色。使用純貂毛畫筆。

1 用畫筆沾取水分較少的顏料，利用乾筆技法乾擦描繪。這次為了保留紙張的白色，選用彈性佳的純貂毛黑桿畫筆。在P.28～30也以鄉村麵包為範例詳細說明了乾筆技法。

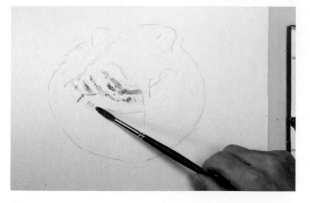

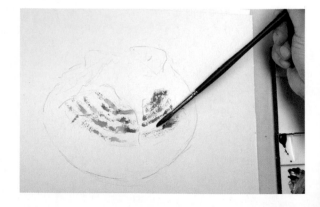

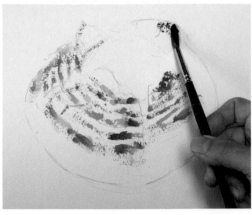
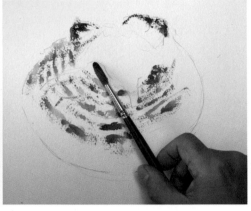

2 為了明確保留白色部分，一開始先保留較多的白底區塊。在切口描繪出較深的烤色，描繪時要呈現出深淺不一的色調變化。

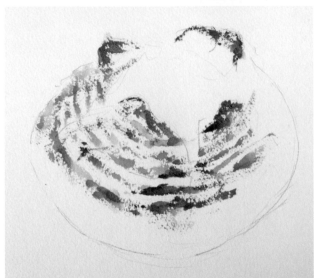

3 上方乾筆部分完成的狀態。接著增加水分溶解顏料，以濕畫方式描繪陰影（陰暗）部分。

② 以渲染描繪基底色調

使用松鼠毛畫筆在生赭和熟赭中加入大量水分溶解。

1 將顏色塗開時，也會使用到畫筆的根部，將稍微混色的顏料平塗抹開。

2 在小部分渲染塗色時，要使用畫筆的筆尖。添加少量的鎘猩紅。

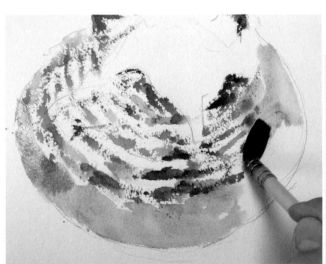

3 用吸附性佳的松鼠毛畫筆，吸附大量顏料，大範圍上色。

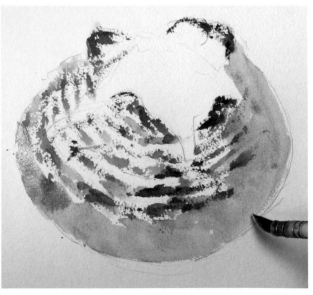

在生赭和熟赭中，混合永固茜草紅和法國群青。

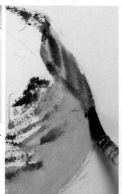

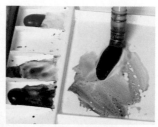

用同一支畫筆混合鈷藍和熟赭。

1 趁陰影面還處於浸濕狀態時，慢慢渲染上一道道的凹痕條紋。從凹痕往內側收進的面開始描繪。

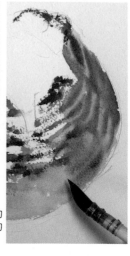

2 在陰影（陰暗）的一部分渲染偏藍的色調。

3 用衛生紙輕輕按壓，沿著凹痕的形狀洗白顏色，表現出陰影（陰暗）的凹凸紋路。描繪出乾筆和渲染技法的交界。

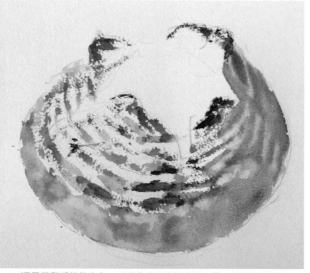

4 這是保留手粉的白色，並且在右側和下方塗上第一道顏色的樣子。

④ 用渲染描繪內側

混合生赭和熟赭。

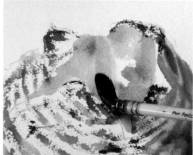

1 在裂縫切口的內側先大致上色。用松鼠毛畫筆在上面平塗上色。

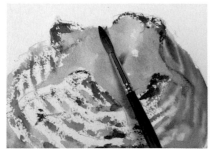

2 趁浸濕之際，渲染上少量的熟赭，表現出烤色和凹凸的樣子。

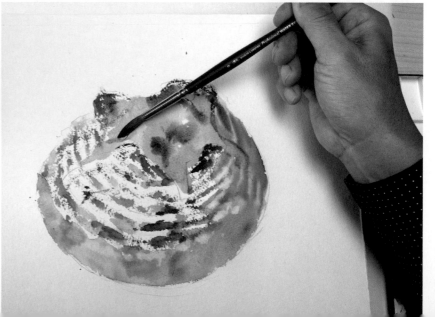

用平頭筆溶解錳藍。

3 在小部分也渲染上錳藍。渲染過度的地方或顏色過深的地方，用衛生紙輕輕洗白顏色。

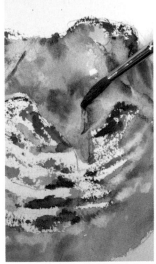

4 趁浸濕之際，再次渲染上色。

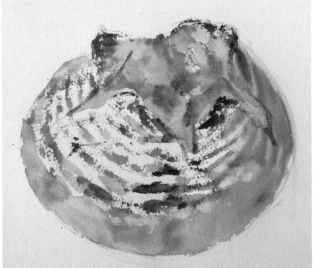

5 整體都已上色，所以濕中濕的作業至此結束。

6 用吹風機吹乾。為了呈現出和粗糙表面的質感差異，陰影側依舊保持渲染狀態。

5 暈染出落在桌面的陰影（陰暗）即完成

陰影（陰暗）色用鎘猩紅和鈷藍混色。用藍桿畫筆調出偏紅的陰影色。

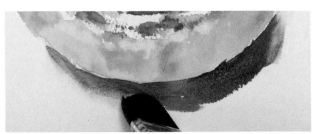

2 用清水筆刷往外側暈染。

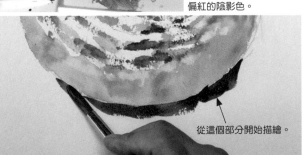

1 描繪出深色的陰影（陰暗）形狀。

從這個部分開始描繪。

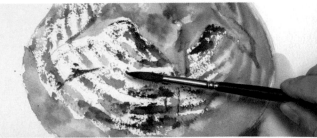

3 將畫筆斜躺，用深色描繪出條紋部分的細節。混合法國群青和熟赭，用純貂毛畫筆上色。

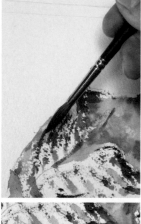

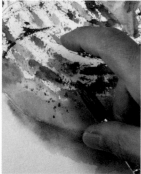

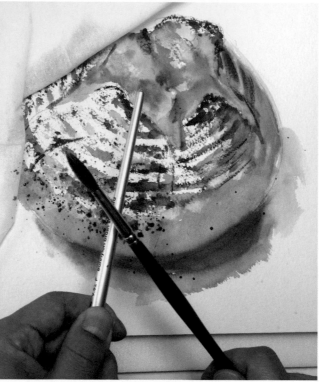

1 輪廓的邊緣也用深色描繪條紋後,用潑灑技法上色。

2 不想噴落上色的地方先用衛生紙遮蓋。噴落顏料時,要有點狀大小的變化。

3 用衛生紙洗白不需要的點狀顏色。在陰影側重疊塗上淡淡的顏色。

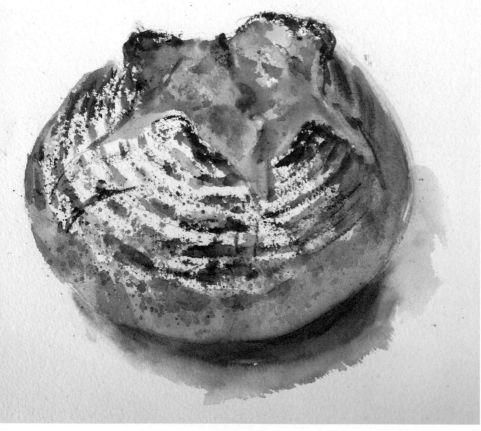

完成!

4 完整保留手粉的白色,就可以表現出鄉村麵包特有的外型。描繪時要注意的是要保留紙張白色的乾筆部分到陰影之間的色調銜接需自然。

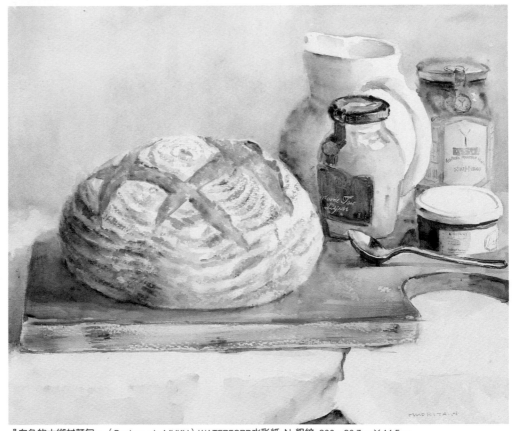

『白色的大鄉村麵包』（Boulangerie MUKU）WATERFORD水彩紙 N 粗紋 300g 36.7cm×44.5cm
鄉村麵包偏白色，但透過加深陰影（陰暗）側的色調，呈現出立體外觀。

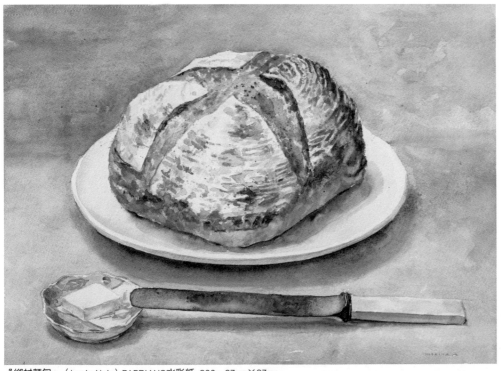

『鄉村麵包』（Lapin Noir）FABRIANO水彩紙 300g 27cm×37cm
這是第一幅想要以麵包為題材的繪畫作品。受到光線照射的地方也描繪出細膩的紋路，表現出手粉和麵包的質感。

攻略重點…切口和葡萄乾的形狀

10種顏色中使用**8**種顏色

- ☑ 法國群青
- ☑ 鈷藍
- ☑ 錳藍
- ☐ 永固樹綠
- ☑ 熟赭
- ☑ 生赭
- ☐ 溫莎黃
- ☑ 鎘橙
- ☑ 鎘猩紅
- ☑ 永固茜草紅

這款麵包有複雜的切口，又有白色手粉、紅黑色的葡萄乾，顏色和形狀兩者都需仔細觀察。
＊準備的麵包為JOHAN的白葡萄乾核桃麵包。

請注意葡萄乾描繪的方法！

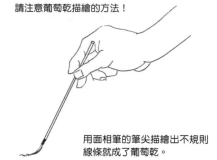

用面相筆的筆尖描繪出不規則線條就成了葡萄乾。

描繪步驟

1 從潑灑到濕中濕

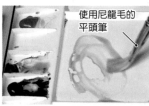

使用尼龍毛的平頭筆

用平頭筆混合鈷藍和少量的熟赭。

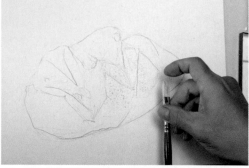

1 用鉛筆清楚描繪出切口的稜線和凹陷處後，直接用潑灑技法表現出白色手粉的部分。

混合生赭和熟赭。

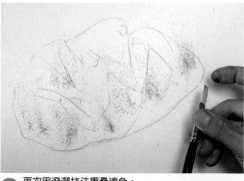

2 再次用潑灑技法重疊塗色。

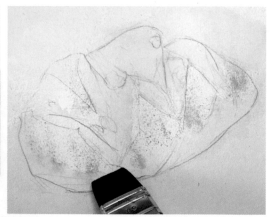

3 避開潑灑上色的白色部分，塗上一層水。

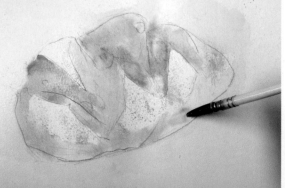

4 用松鼠毛畫筆渲染出麵包的顏色。使用生赭和熟赭塗色並且稍微畫超出麵包的形狀。

用藍桿畫筆溶解陰影
（陰暗）色的錳藍。

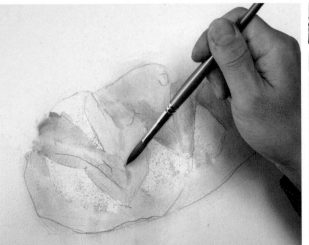

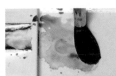

用紅桿畫筆沾取
熟赭。

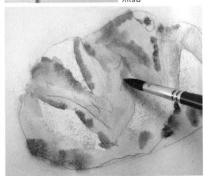

1 為了呈現豐富有變化的色調，用畫筆筆尖塗上錳藍。趁未乾之際，往凹陷的狹窄部分渲染。

2 用筆尖渲染至色調較濃的烤色部分。

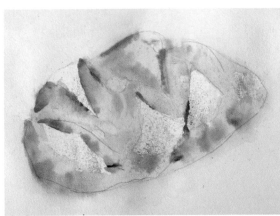

3 烤色也渲染完成後，先等顏色乾燥。

③ 用乾筆技法營造粗曠脆硬

用黑桿畫筆溶解出較濃稠的
鎘橙。

添加熟赭混色。

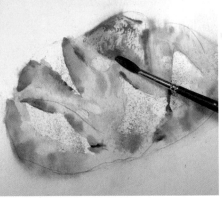

1 用乾筆技法描繪出麵包質感。將純貂毛畫筆斜躺，使用側面（筆腹）描繪。

2 用松鼠毛畫筆沿著麵包形狀上色，加強陰影（陰暗）色。

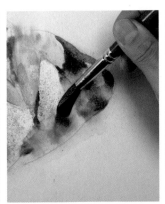

3 用紅桿畫筆在陰影側的部分渲染熟赭和法國群青。

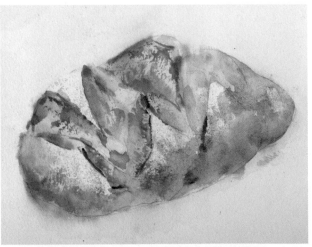

4 自然渲染乾筆部分和陰影（陰暗）濕畫部分之間的色調變化。完成色調和明暗變化的樣子。

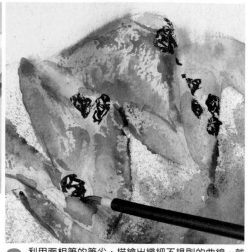

1 描繪葡萄乾的部分。黑色點點部分和白色打亮的部分相鄰，就會出現紋路質感。

永固茜草紅和法國群青調成較濃稠的顏色，並且厚塗描繪。

2 利用面相筆的筆尖，描繪出纖細不規則的曲線，就會使白色部分顯得很有光澤感。

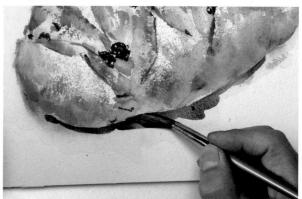

3 混合鎘猩紅和鈷藍調成陰影色。

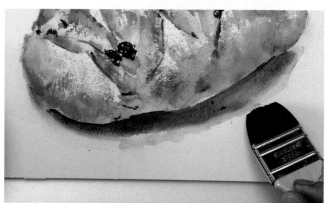

在麵包下方描繪出明顯的陰影（陰暗）後，用清水筆刷暈染開來。

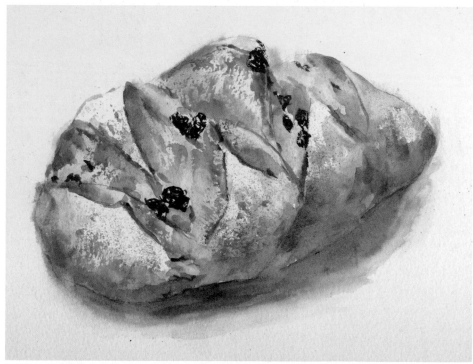

完成！

4 描繪出葡萄乾的紅黑色和手粉的白色後即成功。這裡運用了至今學過的各種技法。手粉的白色用潑灑，柔和的輪廓線條用渲染，質感用乾筆，運用了所有技法完成了這次的描繪。

WATERFORD水彩紙 N 中紋 300g F4（24cm×33cm）

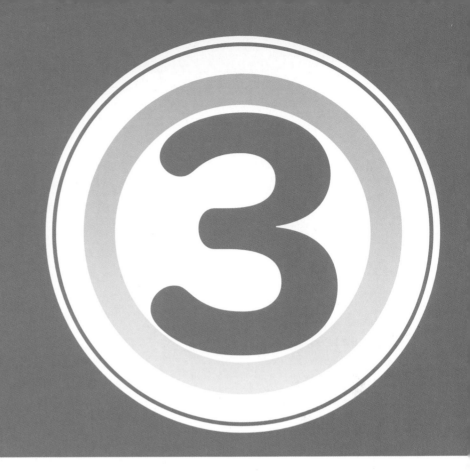

第3章

各種桌上（餐桌）物件的
質感表現

第1章解說了畫筆和筆刷的筆法，還有7大基本技法，第2章介紹了8種麵包的描繪步驟，只要大家都有依循這些內容，就可以好好想像要如何利用水彩顏料描繪出生活物件的質感，以及要如何組合排列。

接下來我們就從家家都有的玻璃、湯匙、器皿等物件，說明水果（草莓）、蔬菜（番茄、高麗菜）的描繪方法，以及掌握材質時的思維。

玻璃瓶（玻璃類）並沒有顏色，描繪時不是用某一種顏色而是利用色調變化來表現。透明感較為強烈時，大家或許會覺得很難掌握玻璃瓶的輪廓和立體感。可以試著在玻璃瓶的另一端擺放物件，或在容器中盛裝液體，掌握到穿透顯像的色調變化和變形狀態，就會比較容易描繪。只要呈現出玻璃的色調差異就能呈現出透明感。

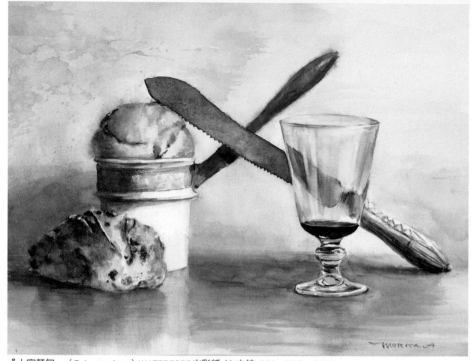

『十字麵包』（Pain aux fous）WATERFORD水彩紙 N 中紋 300g 30.3cm×40cm

隔著玻璃的物件顯得較暗

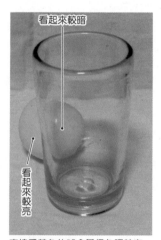

看起來較暗

看起來較亮

直接看黃色的球會覺得色調較亮，但是隔著玻璃看時，似乎帶有灰色調而顯得較暗。

從上方觀看玻璃杯⋯⋯

即便玻璃杯外觀「寬度看起來」相同，但實際上厚度依部位有所不同。

透明玻璃杯的外觀

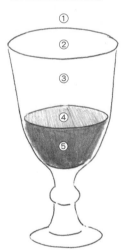

① 沒有玻璃的背景顏色調子

② 透過一層玻璃的顏色調子

③ 透過兩層玻璃的顏色調子

④ 透過一層玻璃＋空氣層＋紅酒的顏色調子

⑤ 透過一層玻璃的紅酒顏色調子

＊顏色的調子（色調）是指濃淡、明暗、強弱、深淺等的色調表現。

明亮背景的玻璃杯截圖

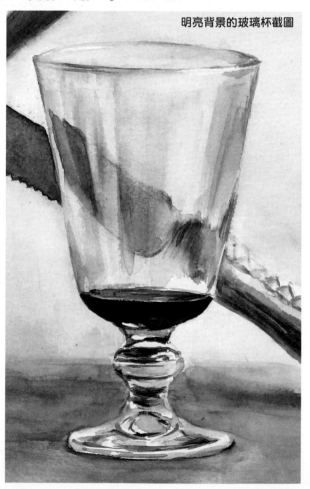

描繪玻璃的訣竅

1 清楚表現打亮的部分（保留紙張的白色，使用遮蓋液相當方便）

2 打亮的周圍有明顯的陰暗部分。

3 打亮的位置會因為觀看角度而產生很大的變化，所以固定觀看的位置。

4 呈現的顏色會因為周圍環境而有所變化，所以要仔細觀察色調。

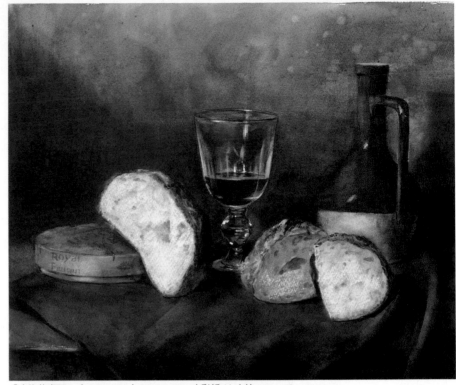

『夜晚的桌面』（SANCHINO）WATERFORD水彩紙 N 中紋 300g 37cm×44cm

色調會往玻璃輪廓（稜線）變暗或變亮，所以要仔細暈染。

陰暗背景的玻璃杯截圖

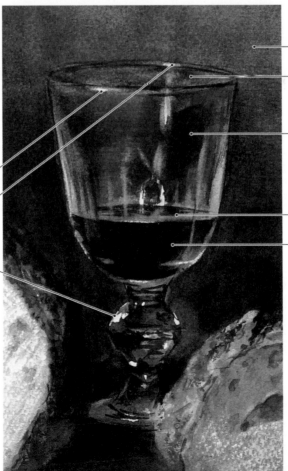

挑選打亮處並且清楚描繪

①較暗的背景調子

②透過一層玻璃的背景

③透過兩層玻璃的背景

④透過一層玻璃＋空氣層＋紅酒的顏色調子

⑤透過一層玻璃的紅酒顏色調子

『傾斜的麵包』（PAN STAGE my）FABRIANO水彩紙 TW 極粗紋 300g 27cm×40.3cm

在打亮的附近添加暗色部分

玻璃瓶的截圖

玫瑰果醬透過瓶身呈現出裡面的粉紅色。

光線

要花點巧思描繪出白色物件和玻璃瓶的陰影差別。

試著在隔著玻璃呈現的物件顏色添加陰影（陰暗）色。

在範例中利用渲染和暈染掌握透明玻璃的色調變化。

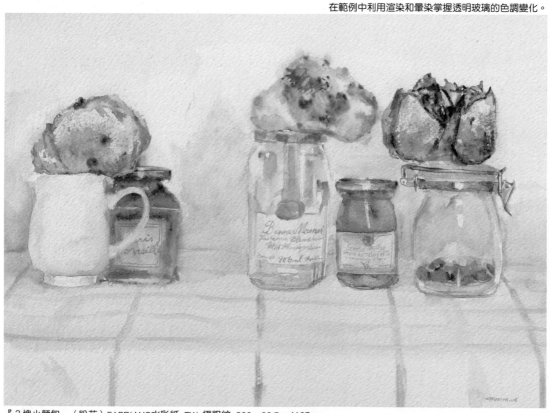

『3塊小麵包』（粉花）FABRIANO水彩紙 TW 極粗紋 300g 26.7cm×37cm

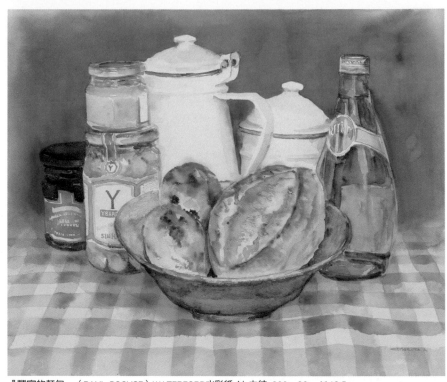

『豐富的麵包』（PAUL BOCUSE）WATERFORD水彩紙 N 中紋　300g　36cm×43.5cm

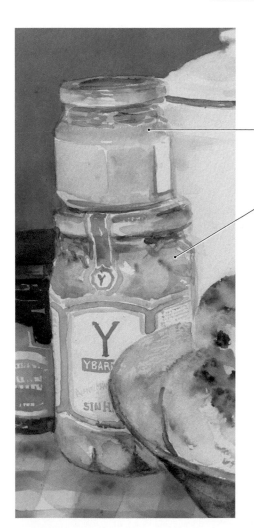

各種瓶子的截圖

若內容物非透明，塗色時不須表現透明感。

若玻璃瓶中有物件，要描繪出模糊的形狀，表現出「透過一層玻璃觀看」的感覺。

若背景有顏色（紅色）時，要用重疊塗色表現有色瓶子的顏色和背景的顏色。

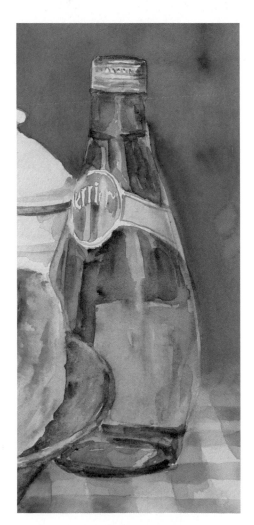

白色器皿包括陶瓷、粉引（又名粉吹）器具，還有白釉陶器等，種類繁多，各有微妙的外觀風格。在透明水彩中會利用微妙的陰影色表現出其中的差異。偏藍色的灰色、帶黃土色的灰色、偏紅色的灰色等，以這些區別描繪出整個白色物件。

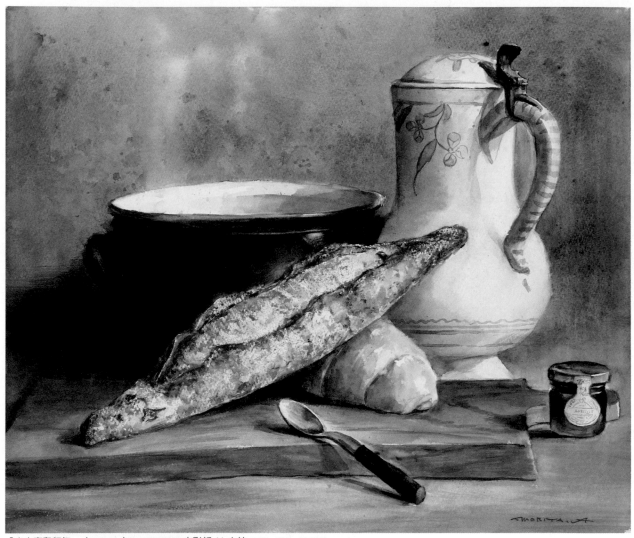

『大水壺和麵包』（RITUEL）WATERFORD水彩紙 N 中紋 300g 37cm×44.2cm
作品範例為P.17曾介紹過「著重明暗，具厚重感的水彩畫」。利用藍色＋茶色的混色，營造出偏黑色的陰影色來勾勒出白色器具。

白色物件的打亮表現有難度

白色物件即便描繪出白色部分也不醒目。

即便表現出打亮部分，如果整體塗色過度，看起來就不像白色器具，所以要注意陰影的灰色濃度。

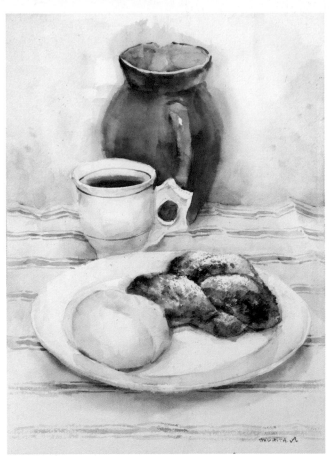

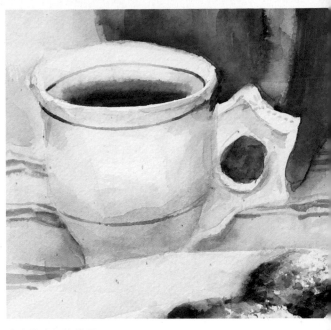

白色陶瓷杯的截圖

作品範例用偏藍色的陰影來描繪。白色物件利用紙張的白色，盡量減少陰影的描繪。建議在器皿中描繪飲品，或在旁邊擺放有顏色的物件，以強調白色的形狀。有厚度的古典Brulot杯描繪出圓弧可愛的輪廓。

『麥穗麵包』（Chouette）FABRIANO水彩紙 TW 粗紋 300g 37.2cm×26.8cm

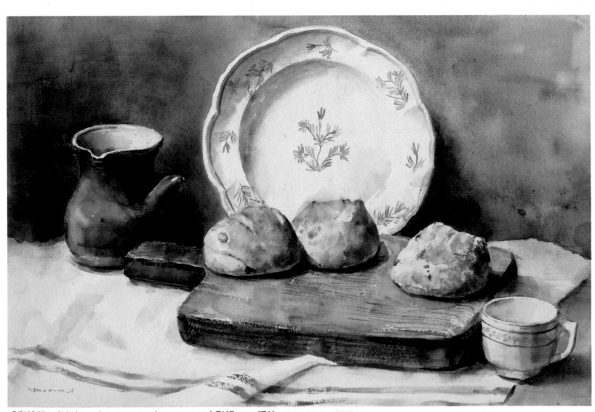

『彩繪器皿和麵包』（Chris Bakery）FABRIANO水彩紙 TW 粗紋 300g 36.7cm×55cm
用暗色背景和前面的麵包襯托器皿的白色。

不鏽鋼和鍍銀等金屬的光澤強烈，可以倒映出周圍的物件。利用陰影色添加明暗變化，就可描繪出光澤感。

物件在金屬的倒影看起來較暗

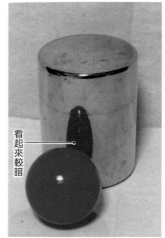

看起來較暗

紅色球體在金屬表面的倒映看起來較暗，若金屬物件為圓弧曲面，還會呈現變形倒影。

描繪金屬的訣竅

訣竅和描繪玻璃時相似，打亮保留紙張的白色，或是將明亮部分的周圍描繪得暗一些。描繪時要仔細觀察金屬如鏡面般，清楚倒映出周圍物件形狀和顏色的部分。

物件在曲面會呈現變形的倒影。

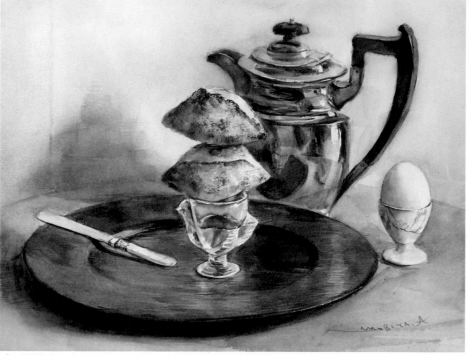

『小法國麵包』（BOUQUETIN Boulangerie）WATERFORD水彩紙 N 中紋 300g 30.5cm×40cm

鍍銀咖啡壺的截圖

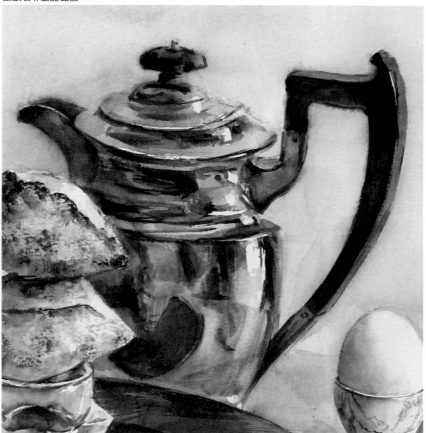

『紅色壺具和麵包』（kamo麵包）WATERFORD水彩紙 N 中紋 300g 27cm×39.5cm

鋁製鍋子的截圖

雪平鍋有消光的凹凸鎚紋。鍋子的上方疊有盤子，所以鍋子的側面會有盤子落下的陰影。用平頭筆拍打或乾擦塗色，呈現出隱現光澤的厚實感。

厚重的消光鎚紋表現

用平頭筆以間隔對齊的乾擦描繪表現鎚紋，也可以用拍打的方式留下筆觸。

小部分用衛生紙按壓，調整色調的濃淡變化。

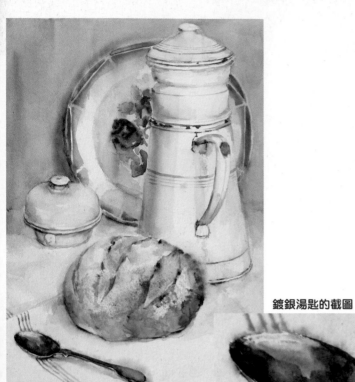

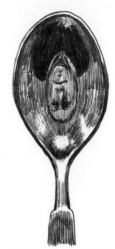

湯匙凹面為顛倒的倒影。

湯匙凸面的倒影未
顛倒但是縮小。

鍍銀湯匙的截圖

『彩繪器皿和麵包』（La bourangerie
PURE）WATERFORD水彩紙 N 粗紋
300g 36.8cm×24.8cm

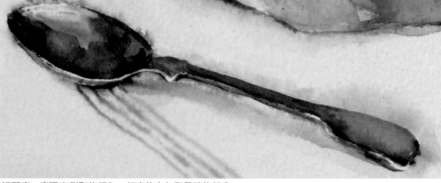

仔細觀察，表現出倒影的顏色、打亮的白色和最暗的部分。
清楚描繪出小餐具的邊緣部分，就能勾勒出俐落的輪廓。

『水果塔』
WATERFORD水彩紙 N 粗紋 300g
27.2cm×33.7cm
因為想畫出很大的水果塔，所以
只有描繪叉子的前端。用細線條
分別細膩描繪出3叉的陰影和光
澤，表現出金屬的堅硬質地。

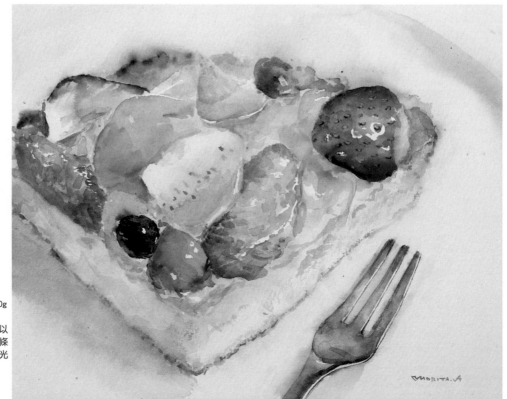

描繪透明的紅酒杯

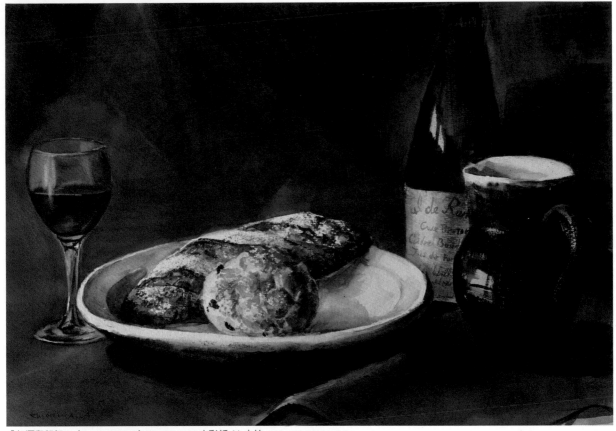

『紅酒和麵包』（BAKE BREAD）WATERFORD水彩紙 N 中紋 300g 33.5cm×48.5cm

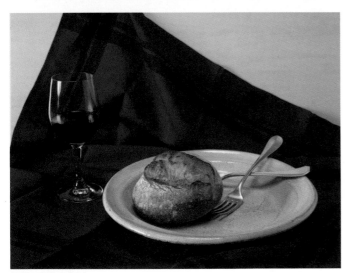

擺放好靜物的照片

參考過去描繪的作品，縮減題材的數量，試著描繪成水彩畫。畫面擺放了具特色的紅布背景和裝有紅酒的玻璃杯。紅色的背景襯托出白色盤子和當中的物件。

描繪步驟

1 從垂直和水平勾勒出形狀

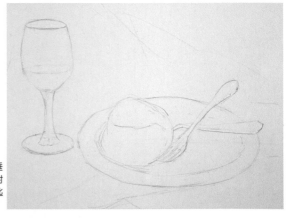

玻璃杯和盤子的橢圓形，以垂直和水平為線索描繪出左右對稱的草稿。先在玻璃杯、湯匙和叉子的打亮處塗上遮蓋液。

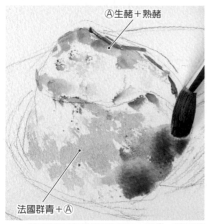

Ⓐ生赭＋熟赭

法國群青＋Ⓐ

1 乾擦描繪質感粗硬的麵包上面後，陰影側塗上降低鮮豔度的色調。

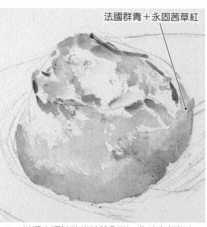

法國群青＋永固茜草紅

2 以濕中濕技法描繪陰影側。先塗在麵包上，塗色時要考慮如何和接著塗成紅色的布料保持色調平衡。

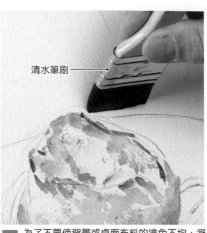

清水筆刷

3 為了不要使背景或桌面布料的塗色不均，避開玻璃杯和盤子，塗上大量的水。

4 用顏料筆刷混合永固茜草紅和鎘猩紅，將布料塗成紅色。

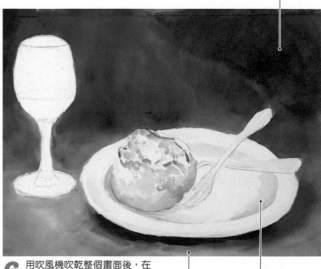

法國群青（較多）＋永固茜草紅

5 添加法國群青調出陰影色，在盤子下方描繪出又暗又濃的色調。

6 用吹風機吹乾整個畫面後，在白色盤子的內凹部分添加淡淡的陰影。

鈷藍＋鎘猩紅

前面的塗色，鎘猩紅的比例較多

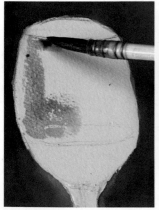

1 隔兩層玻璃的顏色和紅酒的表面塗上藍色調較重的暗紅色。

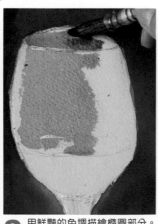

2 用鮮豔的色調描繪橢圓部分。這是隔一層玻璃看到背景顏色的部分。

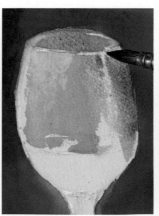

3 往玻璃杯的輪廓暈染。

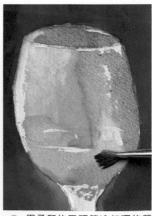

4 用柔和的平頭筆塗紅酒的顏色。

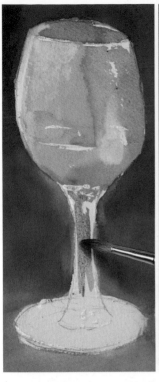
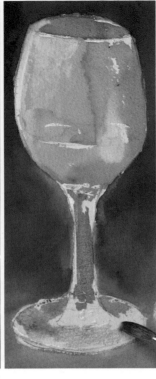

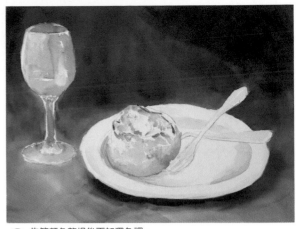

6 先等顏色乾燥後再加深色調。

5 一邊對照背景顏色一邊描繪玻璃杯腳和底座。用黑桿貂毛畫筆的筆尖描繪透過玻璃呈現的顏色。

④ 重疊塗上紅酒的顏色

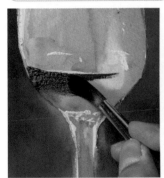

1 用藍桿畫筆重疊塗上紅酒的深紅色。混合永固茜草紅和法國群青，調成暗紅色。

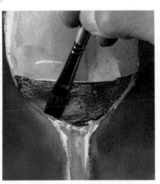

2 用平頭筆往杯底的輪廓暈染顏色。

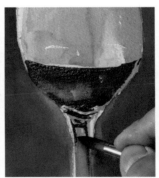

3 光線集中在杯子底部和杯腳的部分，用筆尖描繪出細節。

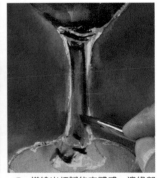

4 描繪出杯腳的立體感。邊緣部分重疊塗上較濃的色調。

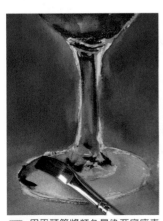

5 用平頭筆將顏色暈染至底座表面。

6 用線條描繪底座的厚度和陰影。用平頭筆描繪出細細的線條。

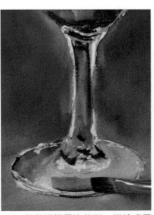

7 用平頭筆暈染前面，描繪成平滑的形狀。

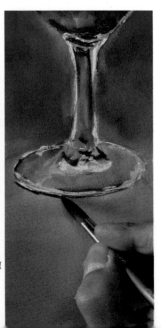

8 和桌面接觸的部分添加細微的陰影。

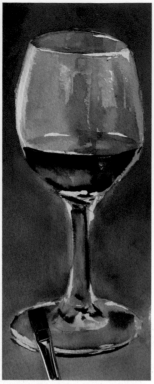

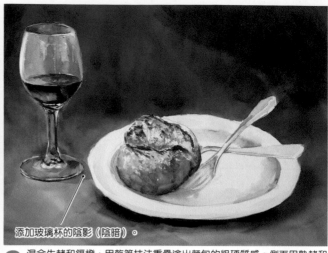

添加玻璃杯的陰影（陰暗）。

2 混合生赭和鎘橙，用乾筆技法重疊塗出麵包的粗硬質感。側面用熟赭和鎘橙塗色，再添加錳藍加以點綴。

1 從水面往上添加色調。用顏料筆刷添加玻璃外側的倒影，用清水筆刷抹開塗上顏色。顏色乾燥後，剝除遮蓋液的部分，並且修正留白的形狀。

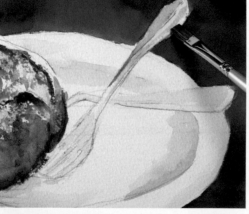

1 銀色的質感帶有一點黃色，所以混合生赭和熟赭，當成淡淡的基底色。乾了之後，用熟赭和鈷藍混合成較暗的陰影色，以重疊塗色描繪金屬部分。握柄的部分用圓頭筆塗色，再用平頭筆暈染。

2 用面相筆描繪細線條，表現湯匙握柄的厚度。

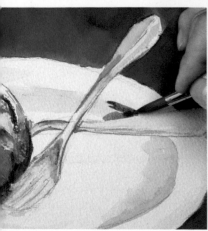

3 在盤子和叉子接觸的內凹部分，用藍桿畫筆添加陰影。使用鈷藍＋鎘猩紅的陰影色。

4 剝除金屬部分的遮蓋液。

1 用面相筆描繪叉子前端，描繪出叉子的俐落線條。整體塗上一層淡淡的陰影色，表現出叉子表面的弧度。

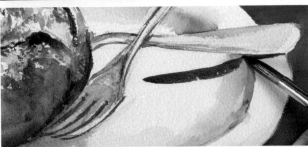

2 決定內側湯匙陰影落在盤子上的位置。

3 用清水筆刷暈染陰影，營造握柄和陰影之間的距離感。

4 沿著盤子形狀描繪、暈染出自然的叉子陰影。

完成！

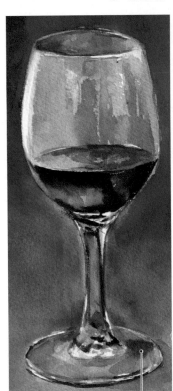

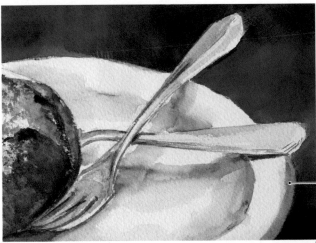

盤子邊緣會映出布料的紅色。

洗白玻璃杯腳和底座部分的顏色，乾了之後，在明亮部分添加錳藍。用沾水的平頭筆劃過表面洗白顏色。

『紅布下的麵包』（JOHAN）WATERFORD水彩紙 N 中紋 300g 29.4cm×38.9cm
調整紅布背景後即完成。描繪前面布料的皺褶，右上方較暗的部分重疊塗上永固茜草紅，呈現出明暗差異。

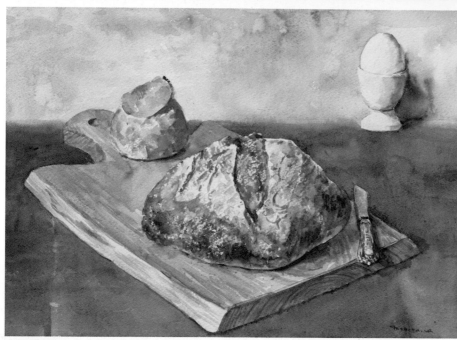

木製品的天然輪廓和色調能為靜物畫營造出沉靜的氛圍。嘗試將外形樸實的砧板替代盤子擺放在桌上。

①先以明暗掌握出立體輪廓，分別在3面塗上顏色。

②這裡重疊塗上木紋。

『田園風麵包』（JOHAN）FABRIANO水彩紙 TW 極粗紋 300g 26.8cm×37.8cm

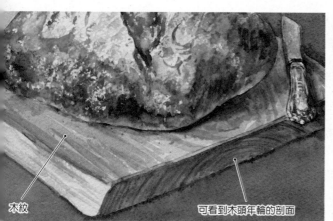

木紋

可看到木頭年輪的剖面

砧板木紋的截圖

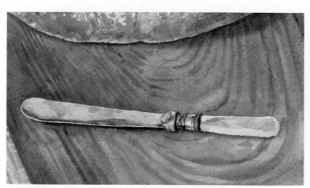

木紋的截圖。奶油刀下方的木紋圖案不需要描繪得過於精細。

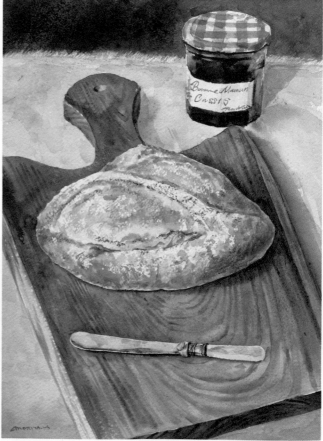

『搭配果醬』（Famille代官山）FABRIANO水彩紙 TW 極粗紋 300g 37.3cm×27cm

從作品範例中學習木製品的描繪

廚房裡的木製品包括偏白的質地到偏黑的堅硬木頭，還有上過水性清漆，充滿光澤的物件，也有經年累月顯得斑駁的物件，必須掌握每個物件的特徵，分別描繪出其中的差異。

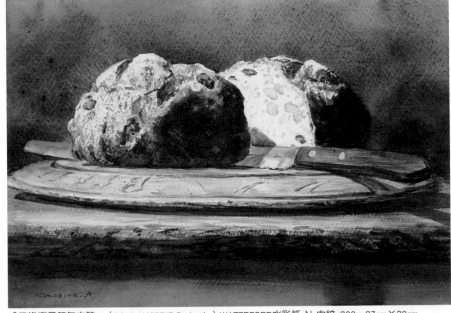

作品描繪了擺放在古典麵包木盤（擺放麵包的砧板）的麵包和奶油刀，並且在麵包白色切口描繪出受光線照射的明亮剖面。

『巴洛克風麵包木盤』（BOULANGERIE Dudestin）WATERFORD水彩紙 N 中紋 300g 27cm×39cm

麵包木盤和刀具的截圖

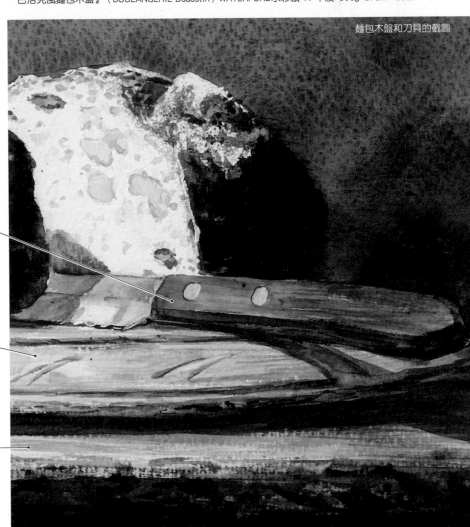

麵包刀平滑的木柄：用明顯的紅色調，及水分較多的筆觸描繪。

有刻痕的麵包木盤質地：使用生赭等調出內凹的深色處和淡色處。

桌面經年累月的斑駁質感：用乾筆技法乾擦，重疊塗上較暗的黃色系和焦茶色系這兩種顏色。周圍有不同材質的木頭時，請描繪區分出其中的差異。

混合4種顏色，描繪出有色調變化的籃子。

生赭　　　　　　永固茜草紅

混合4種顏色的色調

熟赭

法國群青

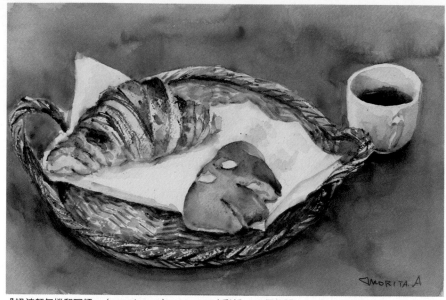

『奶油麵包捲和可頌』（BOUL'ANGE）FABRIANO水彩紙 TW 極粗紋 300g 26.5cm×40.3cm

描繪籃子編織紋路的訣竅

1 並排描繪出規律整齊的筆觸，在間隙補上編織紋路。

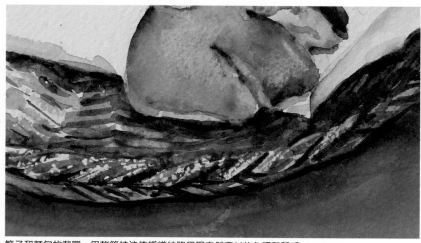

籃子和麵包的截圖。用乾筆技法使編織紋路呈現自然素材的色調和質感。

2 在編織紋路添加陰影。

3 暈染陰影。

4 部分編織紋路的間隙留白。

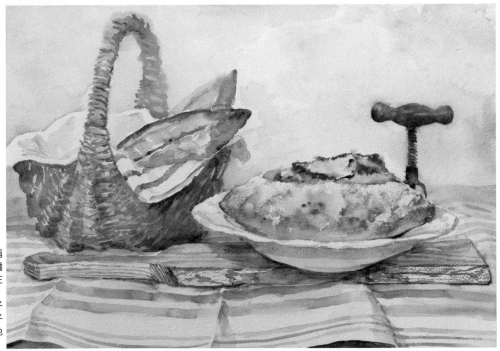

編織籃等材料包括藤木（英文稱
Rattan）、柳條、藤蔓等都和麵
包的色調相似。麵包和籃子放在
一起，看起來很像同一個物件，
難以區分。如果能在麵包和籃子
之間巧妙放入布料、餐巾或盤子
等物件隔開，就可分出其中的色
調差異。

『起司法國麵包Ⅰ』（箱根Bakery）FABRIANO水彩紙 TW 極粗紋 300g 35.2cm×50.3cm

籃子和麵包的截圖

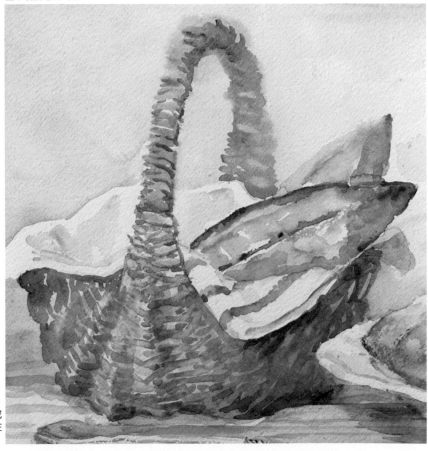

作品範例以白布區隔籃子和麵包的顏色和輪廓。
如果籃子的編織紋路描繪過於精緻，呈現的質感
會和麵包過於相近。為了避免過於精緻，建議在
內側和陰影部分用暈染技法粗略描繪即可。

布料身為畫面中的配角，褶襉不要
描繪得過於搶眼，以低調暈染的方
式營造出輕薄柔軟的質感。

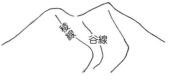

掌握布料褶襉形成的「稜線和谷線」，
添加陰影。

『桃子和水壺』FABRIANO水彩紙 TW 極粗紋 300g 27cm×39cm

布料截圖

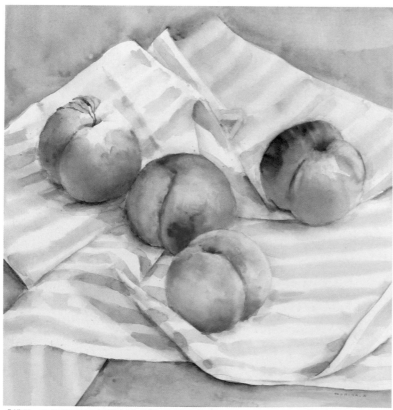

『桃子』WATERFORD水彩紙 W 中紋 300g 35cm×34.5cm

條紋不要畫得比桃子搶眼，用簡單的筆觸描繪即可。

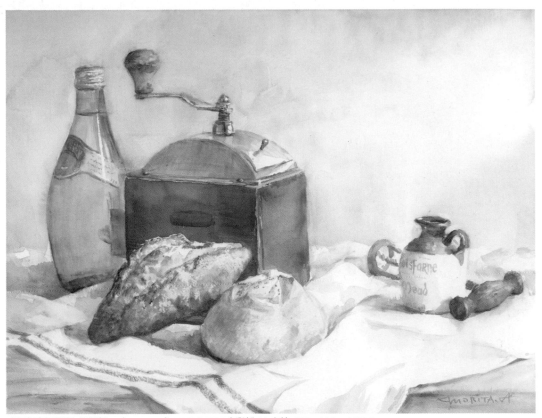

『紅色磨豆機和2個麵包』（Sailknotz）WATERFORD水彩紙 N 中紋 300g 30.5cm×39.8cm

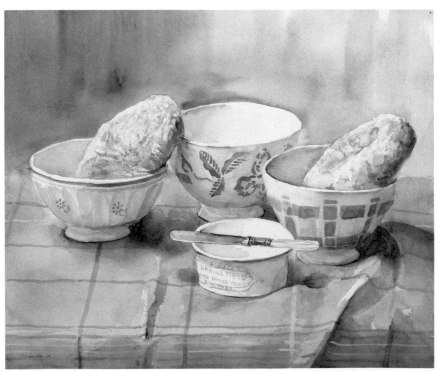

『麵包和咖啡歐蕾碗』（Royal Garden Cafe）WATERFORD水彩紙 N 中紋 300g 36.5cm×44cm
靜物畫中的布料扮演很重要的角色。表現白色器皿時，搭配有顏色的布料就能簡單呈現出白色。利用白布，即便只是一塊布，也具有「留白」的功用，能凸顯物件的存在，相當方便。

麵包以整塊描繪也能構成一幅圖，但是若經過切片，就可產生更豐富的畫面。透過這幅水彩畫範例，我們來解說如何區分描繪出外側和剖面的色調和質感差異。

『吐司骨牌』（Boulangerie ichi）FABRIANO水彩紙 TW 極粗紋 300g 26.8cm×40.2cm
將山形吐司切片後，排列描繪成如多米諾骨牌傾倒的樣子。後面的奶油刀柄，為畫面取得平衡。

表現出原本山形吐司和切片吐司的鬆軟。

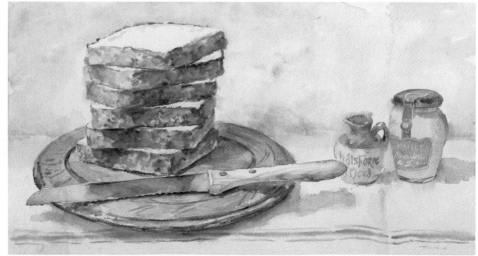

切片吐司呈螺旋狀向上堆疊，表現出外觀和光照變化。

『準備早餐』（白金PanPan堂）FABRIANO水彩紙 TW 極粗紋 300g 27cm×50cm

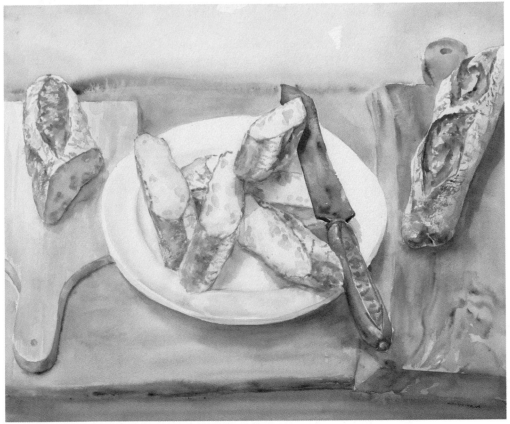

為了將長法棍收在畫面中，保留原本麵包形狀的兩端，集中切片的部分而構成繪圖畫面。

『盤中麵包』（Bakery Asakura）WATERFORD水彩紙 N 中紋 300g 36.8cm×44.5cm

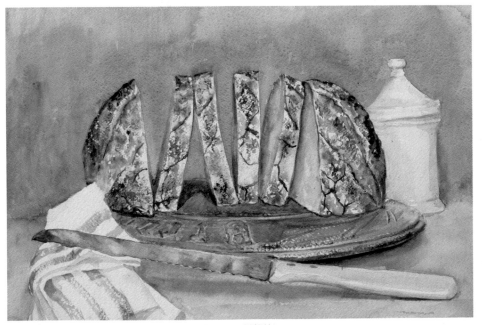

『鄉村麵包』（CARA AURELIA）FABRIANO水彩紙 TW 極粗紋 300g 27cm×40.2cm

依照箭頭從前面的刀具和布到麵包、保鮮罐誘導視線流動，建構出畫面。

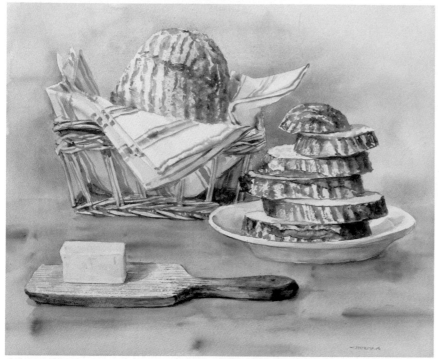

麵包如箭頭般交錯突出排列，
形成有趣的構圖。

『鄉村麵包和奶油』（La Boulangere Poline）WATERFORD水彩紙 N 中紋 300g 37cm×44.5cm

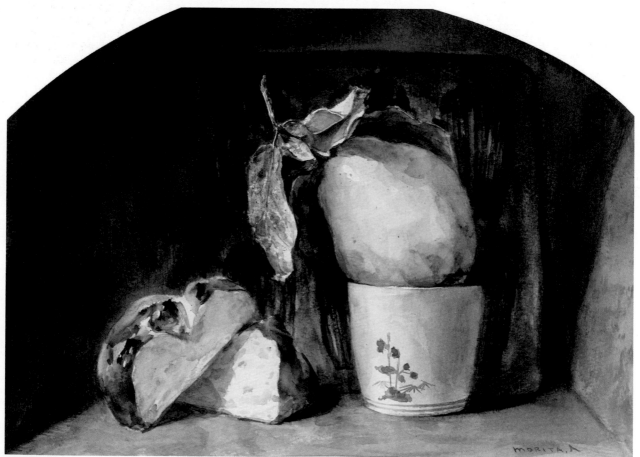

『壁龕的麵包』（Boulangerie A Petit Voeux）WATERFORD水彩紙 N 中紋 300g 25.8cm×35.2cm
西班牙16世紀畫家柯登的油畫中有一幅靜物畫就將物件安放在這樣的內凹櫥櫃中。櫥櫃中有麵包、木梨果、
蕎麥麵杯和瑪德蓮烤盤。如此配置，物件宛若沉沒在黑暗中，所以將麵包切片，露出白色部分。

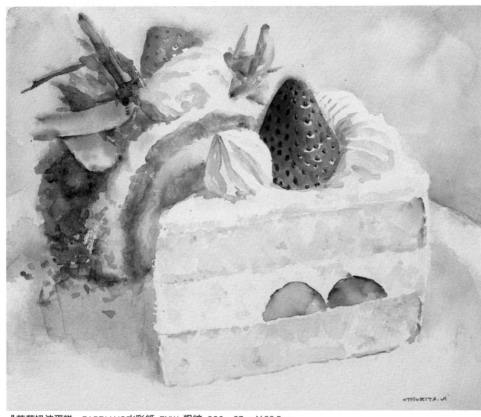

用生赭加上鍋橙和溫莎黃混色，再用乾筆技法描繪海綿蛋糕的剖面。鬆軟的淡色調描繪出可口美味的樣子。為了呈現外層裹上的白色奶油，在剖面用淡色調（暖色調）和錳藍（冷色調）渲染出陰影色。

『草莓奶油蛋糕』FABRIANO水彩紙　EXW　粗紋　300g　27cm×33.5cm

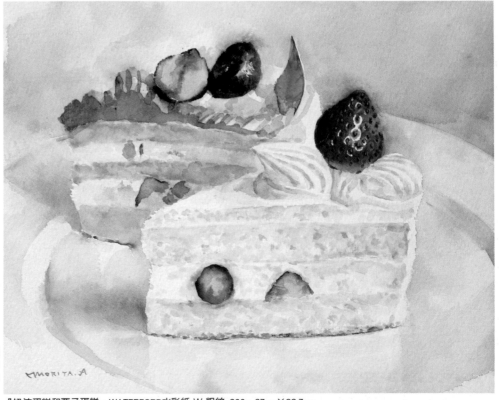

建議生奶油的白色盡量保留紙張原有的白色。陰影色如上一幅作品，運用冷暖色呈現出豐富的色調。

『奶油蛋糕和栗子蛋糕』WATERFORD水彩紙　W　粗紋　300g　27cm×33.7cm

column　有「疙瘩」又「光亮」的草莓為餐桌增豔

描繪一顆草莓時

準備白色顏料，點狀描繪出草莓籽的打亮處。

打亮

草莓籽

題材為草莓

1 用鉛筆描繪草稿，先在明亮的打亮處塗上遮蓋液。

受光照射處的草莓籽

白色＋黃色顏料

正中央的草莓籽為圓狀

邊緣的草莓籽為扁平狀

塗在上側

茶色

2 為了區分蒂頭的綠色和草莓果實的紅色，避免顏色摻雜，要等一種顏色乾了之後再塗另一種顏色。

3 剝除遮蓋液後描繪草莓籽。

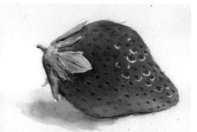

4 分別描繪出正中央的草莓籽、邊緣的草莓籽和受光照射的草莓籽即完成。

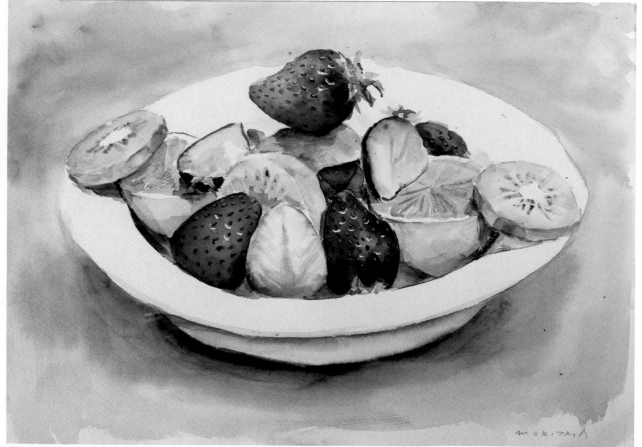

『水果滿滿』和光水彩紙　中紋　300g　27.2cm×38cm

描繪數顆草莓時

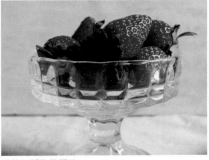

擺放好靜物的照片
＊描繪草莓或粉紅色花卉時，建議在紅色顏料永固茜草紅添加一色。

繪圖時要思考草莓的大小、受光照的程度，以決定如何裝在玻璃杯中、哪顆草莓為主角、哪些草莓為配角，以呈現描繪細節的層次變化。

1 以作為主角草莓為中心，在打亮處塗上遮蓋液。塗上一層水，以濕中濕技法渲染草莓的紅色。要盡可能避免紅色顏料滲透到綠色的蒂頭部分。

2 先讓顏料乾燥後，塗上第二道顏色使輪廓更加清晰。隔著玻璃部分的暗沉淡紅色和直接顯現的鮮豔色調，要描繪出兩者的差異。

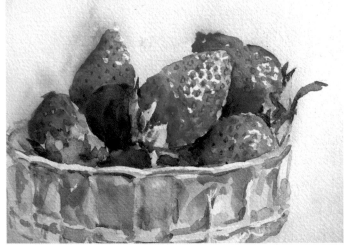

3 為了凸顯中央草莓，描繪出豐富的細節。

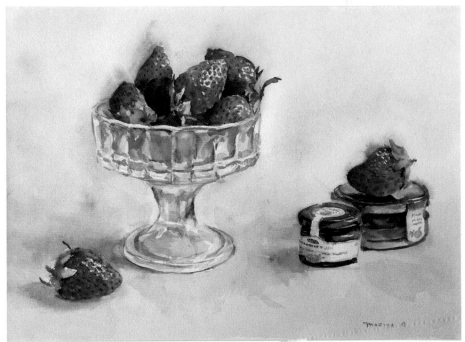

＊改版後的FABRIANO水彩紙，新的標示中將（舊名）粗紋的名稱改為「Cold Pressed中紋」。

『草莓』FABRIANO水彩紙 TW（舊名）粗紋 300g 36.0cm×36.2cm

描繪番茄高麗菜三明治

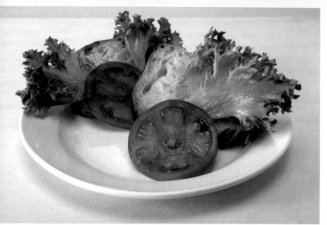

擺放好靜物的照片

描繪的主角為顏色鮮豔的紅綠色蔬菜，再搭配麵包。

描繪步驟

① 描繪高麗菜

準備2種高麗菜的綠色

亮綠色：水量多一些

Ⓐ溫莎黃＋錳藍

深綠色：永固樹綠＋Ⓐ

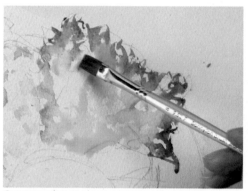

①用乾擦在葉片的中央塗上亮綠色（使用平頭筆）。趁未乾之際，渲染上深綠色。隨意左右揮動面相筆的筆尖，描繪出荷葉狀的菜葉邊緣後，用平頭筆沿著葉片形狀調整渲染色調。

②菜葉邊緣、葉脈形狀和陰影塗上深綠色。用平頭筆和面相筆這兩支畫筆，乾擦畫出高麗菜的形狀，再用渲染勾勒出葉片豐富的紋路。

② 描繪番茄

先在番茄的光澤部分塗上遮蓋液，接著用永固茜草紅或鎘猩紅從外皮往內側塗上一層淡淡的顏色。

趁未乾之際，在各處渲染上較濃的鎘猩紅、鎘橙和永固樹綠。乾燥之後，剝除遮蓋液，再微調打亮的形狀。

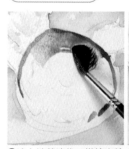

①塗上遮蓋液後，描繪出輪廓並在內側塗色。

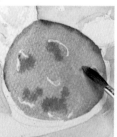

②用鎘橙渲染在番茄籽的部分。

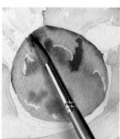

③從外側慢慢渲染上鎘猩紅。

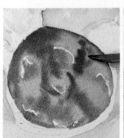

④一邊添加紅色，一邊勾勒出剖面形狀。

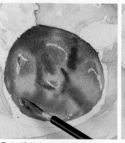

⑤在番茄籽部分渲染上高麗菜的深綠色。

線狀洗白的部分

⑥用平頭筆洗白調整顏色。

③ 描繪法國麵包

先用筆尖在生赭和熟赭添加一點點其他的色調描繪氣孔的部分。用面相筆以乾擦描繪麵包的表皮後，用平頭筆當成清水筆往內側暈染。使用熟赭和鎘橙的混色。

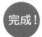 **完成！** 背景色調輕淡，為了在描繪階段讓右上方顯得明亮，先用生赭和鎘橙混合塗色。塗好後，在為番茄上色前，再次大略塗上一層陰影（陰暗）色。混合鈷藍、鎘猩紅、熟赭，調整番茄和麵包下方的陰影（陰暗）濃度即完成。

『番茄高麗菜法棍三明治』（PAUL）WATERFORD水彩紙 N 中紋 300g 24cm×33cm

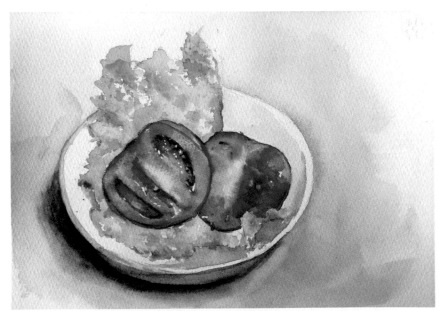

『迷你沙拉』WATERFORD水彩紙 N 中紋 300g 27.6cm×36.8cm
作品範例中將番茄縱切，在剖面形狀添加變化。

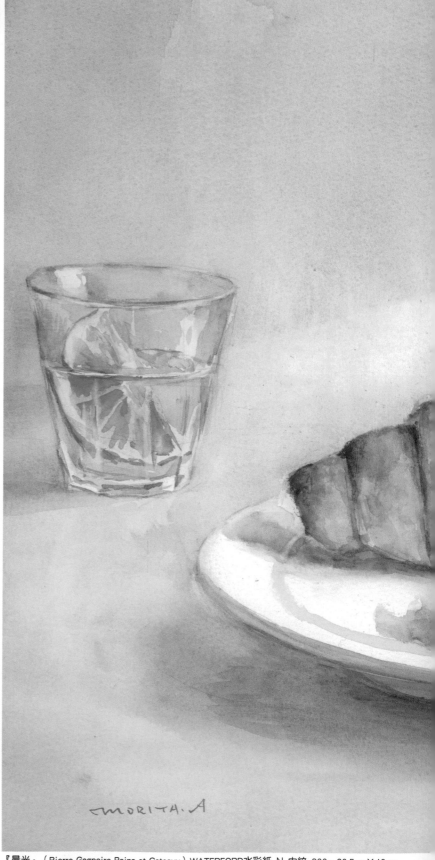

為了呈現南面窗戶灑落的淡淡「晨光」，在近乎掉色的光照部分保留白色。所謂的掉色也可稱為過曝，是指失去了明亮部分的調子變化而呈現白色的樣子。白色水壺和杯子利用紙張的白色，描繪出炫目的光線。

『晨光』（Pierre Gagnaire Pains et Gateaux）WATERFORD水彩紙 N 中紋 300g 30.5cm×40cm

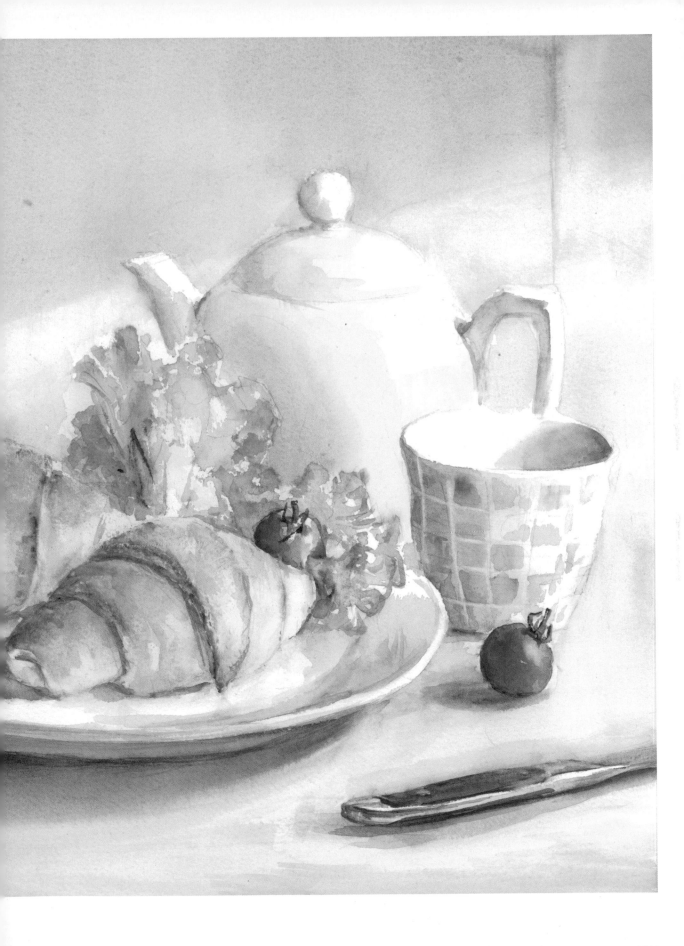

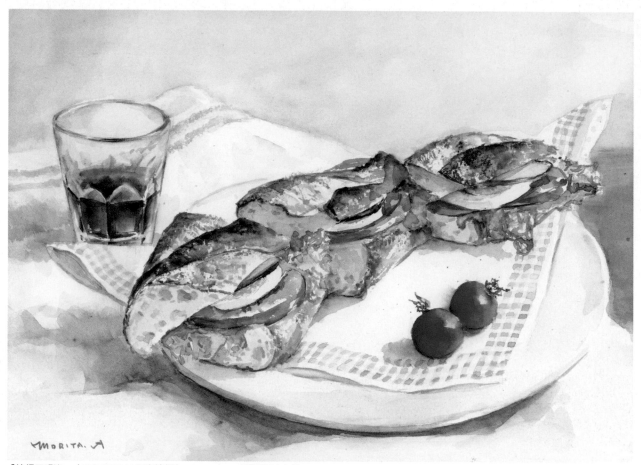

『法棍三明治』（ANDERSEN＊只有法棍）WATERFORD水彩紙 W 中紋 300g 25.8cm×35.5cm
為了突顯中間夾的餡料，刻意描繪得稍微突出一些。讓互補色紅色和綠色相鄰，就能相映成趣，形成亮麗
的配色。

截圖

如果綠色和紅色兩種色調混合變濁，麵包看起來就不夠可口。請仔細描繪出顏色交界的部
分。

第**4**章

發想畫面構圖，描繪桌上靜物

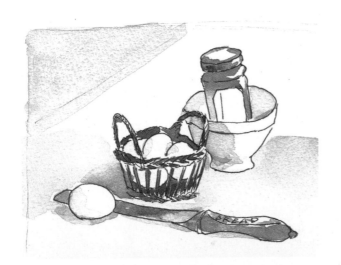

經過各種質感表現的嘗試後，試著結合多樣物件的組合描繪成一幅作品吧！讓我們一起複習構圖和光線的設定，想想該如何擺放在桌上才會使整體既平衡又協調。請從描繪了蔬菜水果、外型豐富的麵包和小物的作品範例中，學習更加巧妙的構圖配置。

描繪一幅靜物畫，並且加入比麵包光亮平滑的白色雞蛋、白色器具、玻璃或金屬等材質，以此為測試的課題來提升水彩描繪的綜合能力和應用能力。運用透過麵包描繪習得的水彩技巧，不斷描繪出各種題材吧！

在桌上擺放多顆冒出莖葉的洋蔥並且試著描繪看看！光是圓滾滾的洋蔥就有很多描繪的樂趣，彎曲的葉子還具有方向性，所以讓畫面添加更強烈的律動感。最後再放置一個水壺，添加色調和形狀的差異、倒影等點綴畫面的效果。

描繪步驟

1 思考配置並描繪草稿

1 在桌上擺放洋蔥時，要思考聚散有致等前後位置的安排和繪製的難易度。

2 為了不要讓葉子延伸的方向顯得過於單調，稍微變換方向、構思洋蔥之間的間隔、留白、距離等，甚至變換觀看物件的視線高度，不斷精煉構圖。

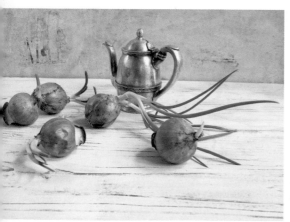

3 不過最後仍決定將構圖設定為橫向排列的樣子，所以擺放了高度不同的銀質水壺，添加縱向方向的配置。不斷琢磨大小、質感和色調選擇要添加的物件。

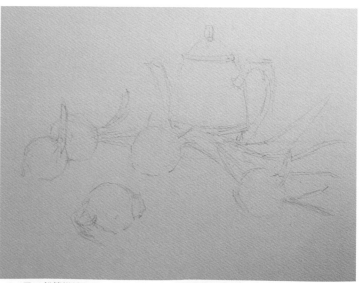

4 用2B鉛筆描繪草稿，描繪成圖稿後通常又會和想像的有所差距。再配合畫面協調，稍微變化形狀和配置。

1 用清水筆刷在水壺和背景塗上一層水。

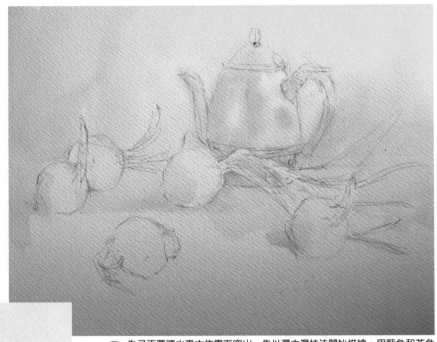

2 為了不要讓水壺太往畫面突出，先以濕中濕技法開始描繪。用藍色和茶色混合成淡淡的灰色調描繪水壺，接著繼續描繪背景和洋蔥的陰影。

3 大致描繪出水壺金屬質感的樣子。在洋蔥葉塗上亮綠色。

洋蔥的截圖

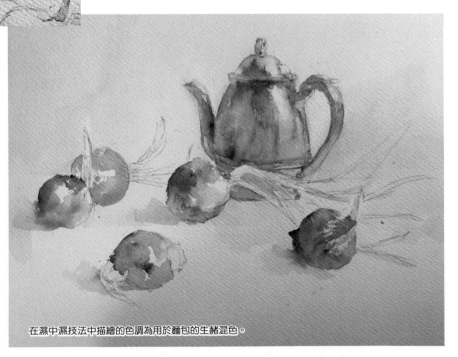

4 先讓顏色乾燥，再描繪洋蔥。留意光線方向添加濃淡，明確保留打亮處。將洋蔥都描繪成不同的樣子。

在濕中濕技法中描繪的色調為用於麵包的生赭混色。

1 沿著洋蔥皮的纖維描繪線條，呈現出外表有一層薄皮的感覺，表現洋蔥的特色。

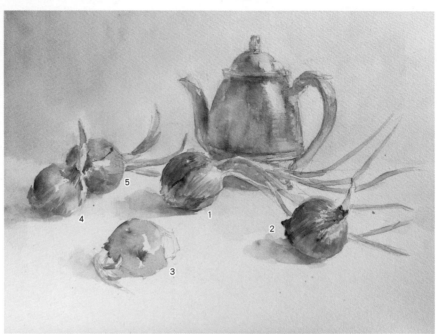

2 思考每顆洋蔥的位置，決定主配角。以1為主角，依照1⇒2⇒3⇒4⇒5的順序慢慢降低精細度和明暗對比。前面的洋蔥看起來比較清楚，不過若如實描繪就會使畫面上方的2/3顯得有些薄弱。將中心的大顆洋蔥清楚描繪，以此為中心大略描繪前後洋蔥即可。

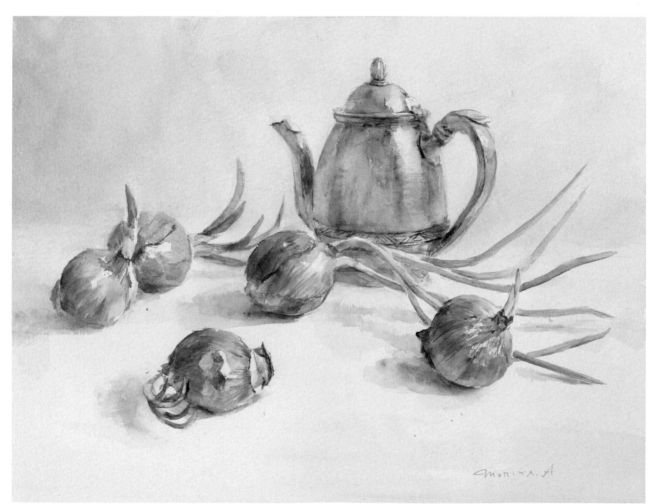

『吐芽（洋蔥）』WATERFORD水彩紙 N 中紋 300g 30cm×39.5cm

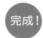
完成！

3 桌面的前面稍微暗一點，讓視線落在中心周圍。

主角和左邊內側的洋蔥截圖

描繪左邊內側洋蔥時，要小心控制洋蔥重疊部分的色調濃淡，表現出前後位置。

從作品範例中學習

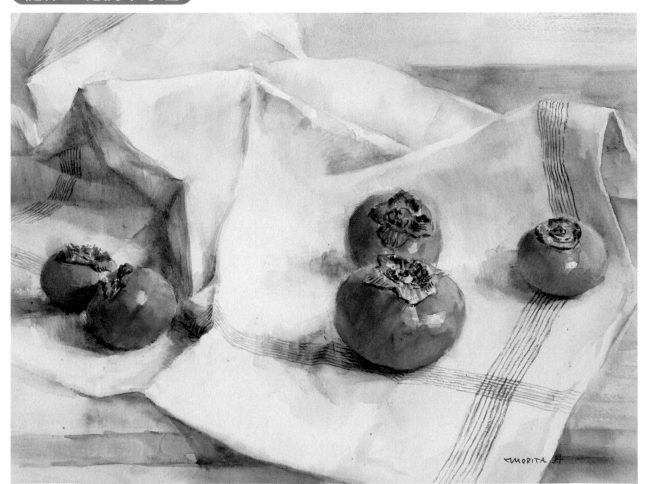

『柿子』WATERFORD水彩紙 N 中紋 300g 30.3cm×39.8cm
比起超市銷售、外觀漂亮的水果，家裡院子或林中有瑕疵的野生果實更適合拿來描繪。為了讓構圖更豐富，描繪時將桌布斜放，部分柿子也傾斜擺放。

大家平日構思發想時，就可以描繪成如左圖的發想寫生（發想構圖）。實際上並不會描繪成相同構圖，有時會在擺放好題材後更換位置或增減物件，但這些都能促進發想。有時描繪成草稿畫面並確認整體平衡後，還會再次挪動題材。

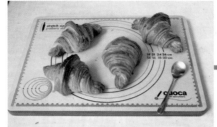 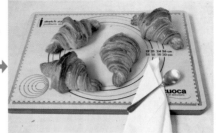

擺放好靜物的照片。在揉麵板（揉製麵糰的板子）上放置了麵包，但是因為方形板的形狀不但過於醒目又限縮了畫面，所以在湯匙下方墊一層布，削弱板子形狀給人的印象。

描繪步驟

1 以濕中濕技法開始描繪

1 只有湯匙先用遮蓋液遮覆。塗上一層水，以濕中濕技法描繪出氛圍柔和的畫面。以生赭和鎘橙為基底混色，再用面相筆渲染。

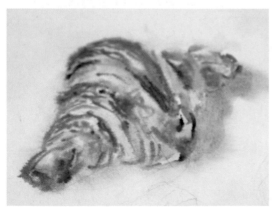

2 還使用了錳藍點綴在各處，添加色調變化。

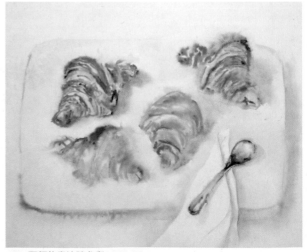

3 可頌的畫法請參考P.48～53。

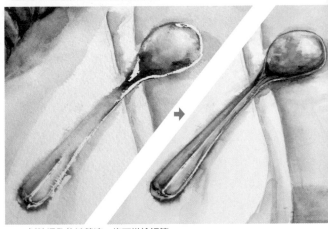

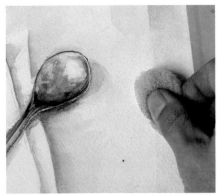

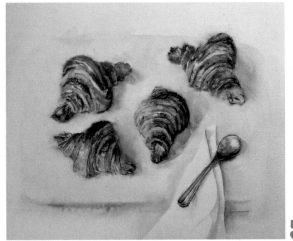

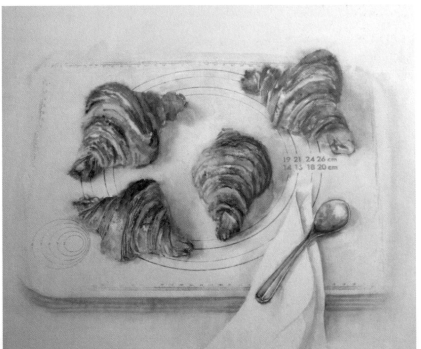

2 繼續描繪細節和修正

4 用乾筆技法描繪可頌細節。

1 剝除湯匙的遮蓋液，修正描繪細節。

2 因為不滿意板子右側的角度和色調濃度，所以用海綿擦除修正。

3 擦去板子右側線條的樣子。

4 描繪揉麵板的圓圈（麵包成形的圓形輔助線）和文字後即完成。

19 21 24 26 cm
14 15 18 20 cm

 完成！

『圍成一圈』（BOULANGERIE L'ecrin）WATERFORD水彩紙 N 中紋 300g 36.5cm×43.5cm

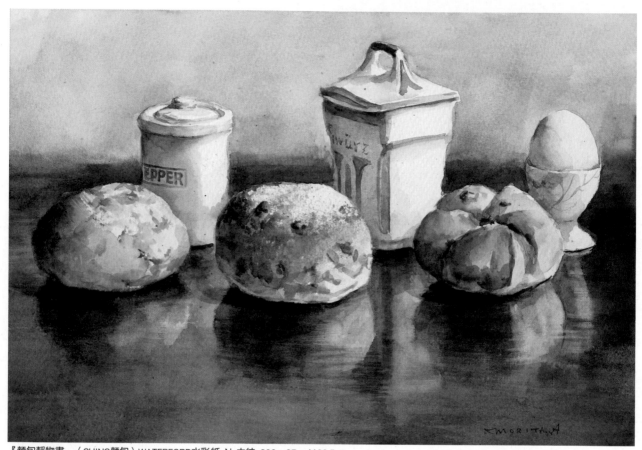

『麵包靜物畫』（CHINO麵包）WATERFORD水彩紙 N 中紋　300g　27cm×39.5cm
曾描繪湖面樹木和林木倒影的風景畫，以此經驗運用於描繪出桌面有麵包和保鮮罐的倒影。將桌面上一層油亮亮的塗裝，試著描繪出題材。

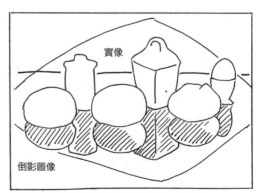

麵包和小物件乍看呈左右對稱的配置，實際上越往桌面深處線條稍微上揚，又因為右邊蛋杯的配置稍微打破這個規則。

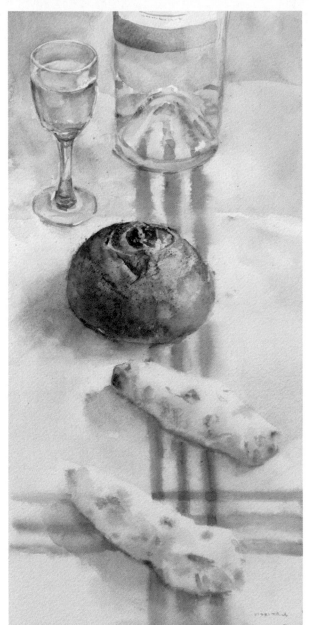

『酒和麵包』（POINT ET LIGNE）FABRIANO水彩紙 TW 極粗紋 300g
36.5cm×17.4cm

為了避免麵包總是呈現橫向排列的題材構圖，畫中以縱向堆疊。將堆疊的麵包和餐具以融為一體的感覺描繪。利用箭頭的方向呈現出每個物件的律動，在空間中呈現變化。

有一個物件偏離軸線，讓構圖產生變化。

從上方俯瞰麵包和酒瓶，畫面形成縱向配置的構圖。再將每個物件沿著桌布線條整齊排列。

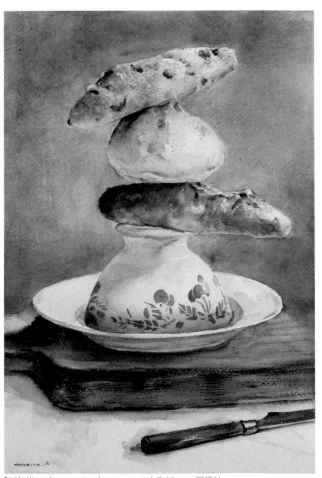

『麵包塔』（Toasty shop）FABRIANO水彩紙 TW 極粗紋 300g 26.7cm×39.5cm

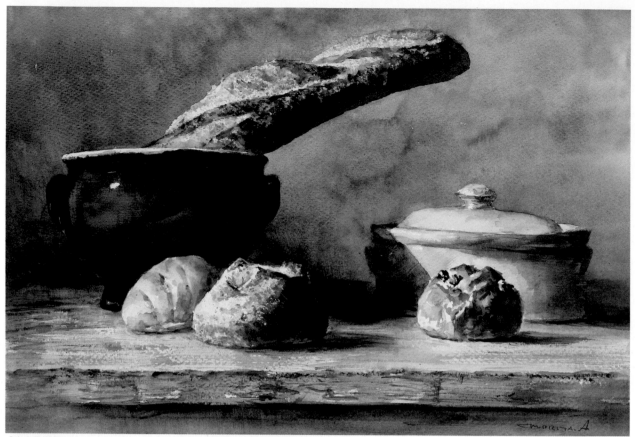

『桌上的麵包』（Pain de LASA）WATERFORD水彩紙 N 粗紋 300g 36.8cm×54cm
法棍放在有蓋湯碗（餐桌上用來分食湯的容器，有附蓋子）內，斜放配置在上方空間。為了突顯左前方的圓形麵包，加強有蓋湯碗的陰影。為了在右側麵包的背景容器，呈現法棍落下的陰影（陰暗）部分，在光線照射花了一些心思。

將畫面配置成可誘導觀者視線的樣子。

描繪中的樣子（用乾擦和濕中濕技法開始描繪）。

麵包山

桌上的疊嶺重巒

營造反覆律動的同時也避免呈現左右對稱的畫面。

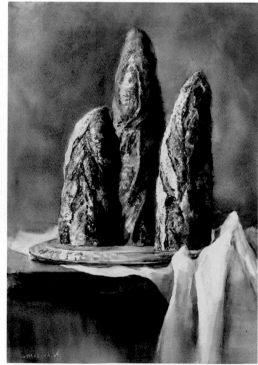

『法棍麵包山』（Boulangerie Parigot）
WATERFORD水彩紙 N 粗紋 300g 48.5cm×33.5cm

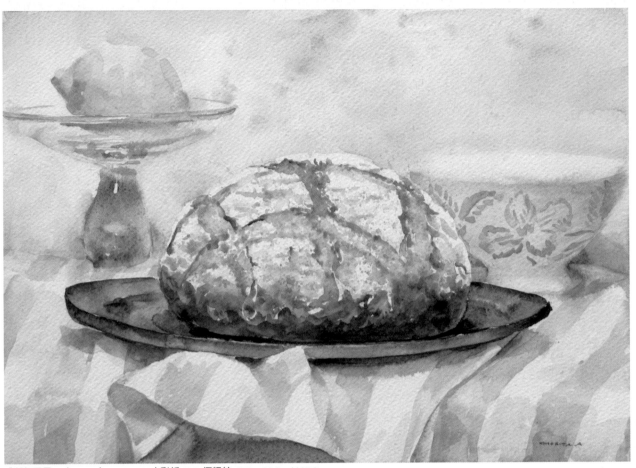

『朝氣早晨』（Peltier）FABRIANO水彩紙 TW 極粗紋 300g 26.8cm×37.2cm

盤子、咖啡歐蕾碗、糖漬水果玻璃容器都呈橢圓
形，不斷往上重複構成畫面的律動感。

排列成濃淡交錯的色調變化。

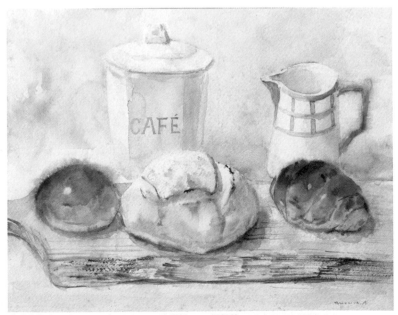

『明亮餐桌』（ESPLAN）FABRIANO水彩紙 TW 極粗紋 300g 26.7cm×34cm

117

『陽光灑落之處』（TOTSZEN BAKER'S KITCHEN）FABRIANO水彩紙 TW 極粗紋 300g 24.7cm×32.2cm

新配置的靜物

取代麵包改放雞蛋

描繪時留意白色部分

參考過去描繪的作品減少題材數量，並且描繪成水彩畫的第二號應用範例。

刪去內側的籃子，將籃內的麵包替換成雞蛋。在前面擺放古典麵包刀和雞蛋。右邊咖啡歐蕾碗內擺放相同角度的瓶子。

利用簡單的寫生比較畫面配置

左邊『陽光灑落之處』的畫面為倒三角形的構圖

依照①⇒②⇒③的順序誘導觀者的視線往內側移動。

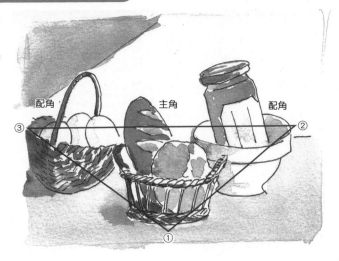

新配置的靜物畫面為三角形的構圖

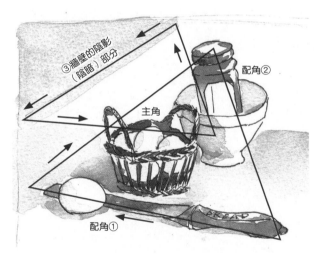

穩定的三角形構圖，但並非正三角形，而是稍微往右的構圖。誘導觀者視線的組合為配角①⇒主角⇒配角②⇒③牆壁的陰影（陰暗）部分⇒主角。

描繪較小的寫生圖規劃構圖。想利用左上方的牆壁陰影（陰暗）表現光的方向和平衡。

描繪步驟

1 勾勒形狀

擺放好題材，試著實際構圖。在描繪實際構圖的階段，大多會利用配置和大小變化讓畫面取得平衡。
將咖啡歐蕾碗的橢圓形描繪成左右對稱的樣子。果醬瓶也要利用「水平和垂直」的線索描繪出左右對稱的草稿。將水彩紙傾斜較容易掌握並描繪出呈垂直角度的果醬瓶。

鉛筆描繪的草稿（使用2B）

為了讓大量物件看起來都位在同一空間，請透過陰影掌握整體感。

1 在瓶蓋、玻璃打亮、咖啡歐蕾碗的邊緣部分塗上遮蓋液。

2 一邊避開瓶子的白色標籤、咖啡歐蕾碗受光照的部分，一邊塗上一層水。準備在背景和陰影塗上的灰色。稍微混合生赭和鈷藍，先調出灰色調。

3 在瓶子和咖啡歐蕾碗的陰影（陰暗）塗上灰色。

4 用清水筆刷將顏色暈染抹開到瓶子陰影和咖啡歐蕾碗的外側。

5 在背景和桌面用熟赭、鈷藍和鎘猩紅渲染上色。

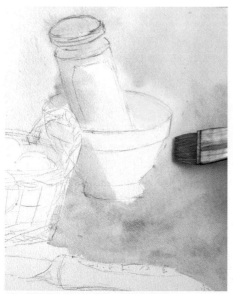

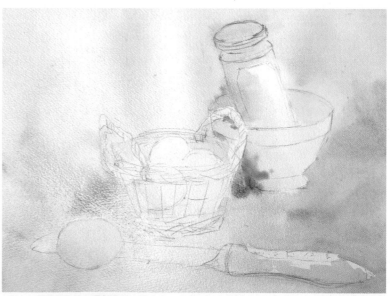

6 留意顏色變化和濃淡，營造出景深。

7 大面積塗色時，要趁畫面未乾之際，慢慢用清水筆刷塗濕抹開顏色。咖啡歐蕾碗的陰影塗得比實際暗，以襯托出白色。

③ 渲染出陰影色，再試著塗上深色

1 渲染出刀下的陰影（陰暗）部分。

2 為了清楚表現出白色和形狀，雞蛋和籠子的輪廓部分要在外側描繪出明顯的陰影。

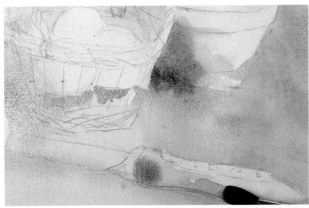

灰色添加鎘猩紅，調出紅茶色。

3 刀柄上色。看似黑色，但是添加了明暗色調呈現立體感。

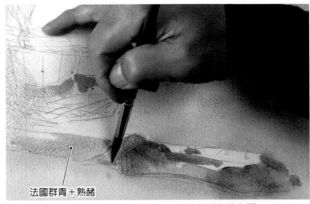

法國群青＋熟赭

4 刀具為古董有鏽斑，所以先塗上混合藍色和茶色的色調。

5 籃子用平頭筆塗上生赭比例較多的陰影色，當成基底色。

6 用吹風機吹乾，防止顏色擴散。

7 咖啡歐蕾碗內側塗色，加強瓶子的形狀。混合鈷藍和鎘猩紅，再加一點錳藍當成陰影色。

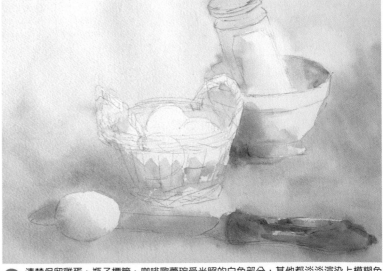

8 清楚保留雞蛋、瓶子標籤、咖啡歐蕾碗受光照的白色部分，其他都淡淡渲染上模糊色調的樣子。

陰影色中添加多一點生赭,在外側添加色調。

1 混合鈷藍和鎘猩紅,描繪瓶子標籤的陰影(陰暗)部分。用清水筆刷暈染,或描繪出漸層色調。用和咖啡歐蕾碗內側相同的陰影色描繪。

2 鈷藍和熟赭混色在咖啡歐蕾碗底部塗上暗色調的陰影線條。

3 用暗色陰影色(鈷藍+熟赭)為雞蛋添加陰影(陰暗),表現圓弧輪廓。

4 前面的雞蛋也要添加陰影,再用清水筆刷暈染。

5 籃子和雞蛋相接,所以為了避免顏色渲染,用吹風機吹乾後再描繪籃子。

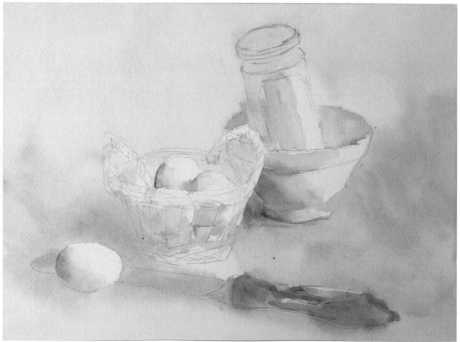

6 在這階段為白色雞蛋和咖啡歐蕾碗添加陰影,呈現出立體感。即便都是雞蛋,陰影色也會隨擺放位置而有所不同。

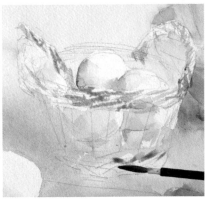

1 混合生赭和熟赭，用淡色描繪編織紋路。用面相筆乾擦塗色，多加一點水描繪出筆觸。

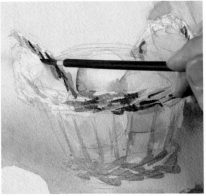

2 在淡色上重疊塗上多了熟赭的深色調。要區分描繪出有一條一條編織紋路的地方，以及因為陰影（陰暗）看不出編織紋路形成一整塊的地方（水分較多）。

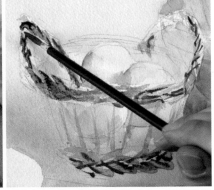

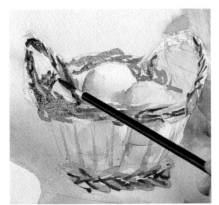

3 區分籃子編織紋路間隙的留白處和在間隙塗深色處。

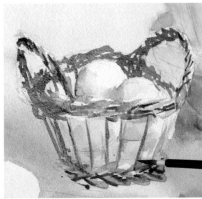

4 在籃子的縱向線條添加陰影，讓形狀更清晰。

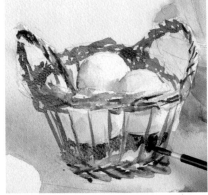

5 添加鈷藍，調成偏黑的陰影色。在底部添加陰影，顯現出雞蛋的形狀。

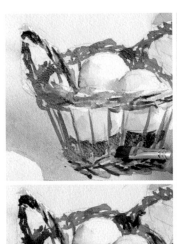

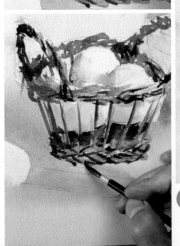

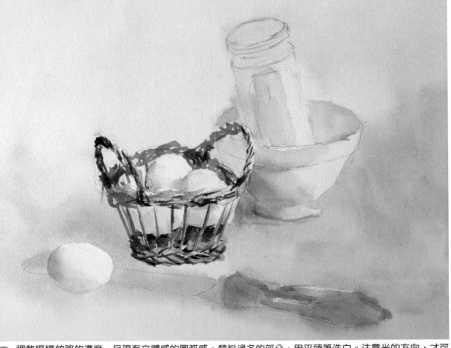

6 調整編織紋路的濃度，呈現有立體感的圓弧感。顏料過多的部分，用平頭筆洗白。注意光的方向，才可以調整濃淡。

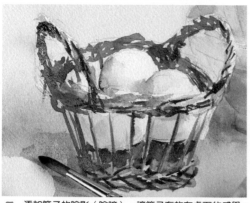

2 在熟赭添加一點顏色描繪出刀柄的質感。在受光照的部分混入鍋橙,再用乾擦描繪塗色。

3 為了呈現豐富的漸層色調,在陰影(陰暗)部分渲染一點永固樹綠。

1 添加籃子的陰影(陰暗),讓籃子有放在桌面的感覺。

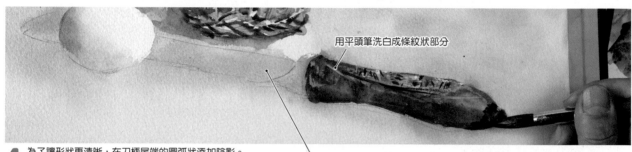

用平頭筆洗白成條紋狀部分

4 為了讓形狀更清晰,在刀柄尾端的圓弧狀添加陰影。

混合熟赭和法國群青,再加一點點錳藍,混合出帶藍色調的刀刃顏色。

5 想描繪出堅硬的刀刃,用筆尖沾取濃稠的顏料,沿著輪廓運筆描繪。

6 在刀刃根部塗色。

7 刀刃尖端用和刀刃相同的藍色調塗色。

8 為了讓刀刃和刀柄銜接部分牢固,讓陰影(陰暗)部分相連。

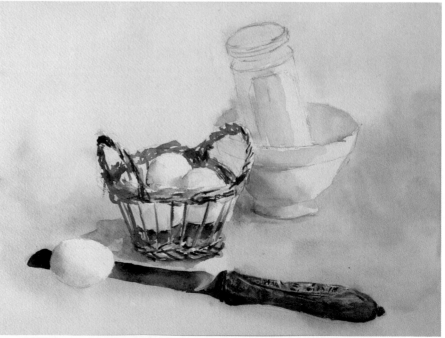

9 確認整體平衡。對照調整籃子的細節程度和麵包刀的細節程度。

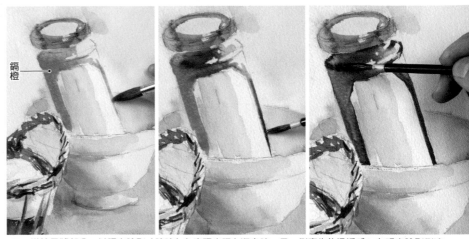

鍋橙

2 描繪果醬部分。以調亮陰影（陰暗）色表現光照在瓶身時，另一側產生的通透感。在明亮陰影側塗上鍋橙。在又暗又深的部分，渲染上熟赭和永固茜草紅。

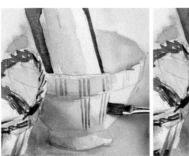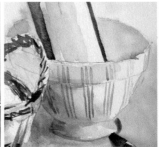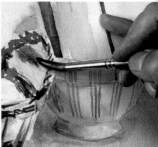

3 條紋圖案用平頭筆縱向描繪。咖啡歐蕾碗塗上陰影色，顯現出器皿和籃子的形狀。

1 蓋子部分混合法國群青和永固茜草紅，用平頭筆畫圓塗色。在乾燥前用清水筆刷稍微刷過，暈染淡化輪廓。

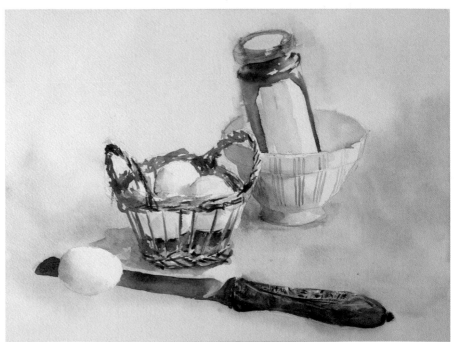

4 一邊留意前面的麵包刀、中央的雞蛋和籃子、內側的果醬瓶和咖啡歐蕾碗的位置，一邊大略上色後的樣子。

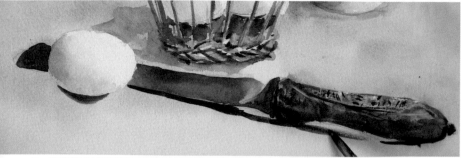

1 描繪雞蛋和麵包刀下方的陰影（陰暗），清楚表現出物件穩定放在桌面的樣子。

2 用清水筆刷暈染陰影（陰暗），讓畫面更顯自然。

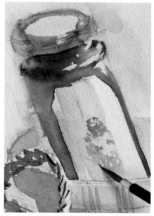

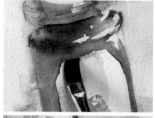

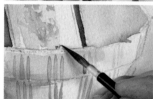

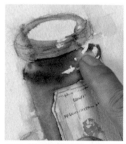

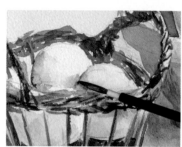

3 果醬瓶在畫面最後面，所以淡淡描繪出標籤的繪圖和文字即可。

4 用尼龍毛平頭筆調整標籤的形狀等，用面相筆調整細節形狀。

5 撕除遮蓋液後，在打亮的周圍稍加修飾調整形狀。

6 正中央的雞蛋同樣在陰影部分稍加修飾即完成。

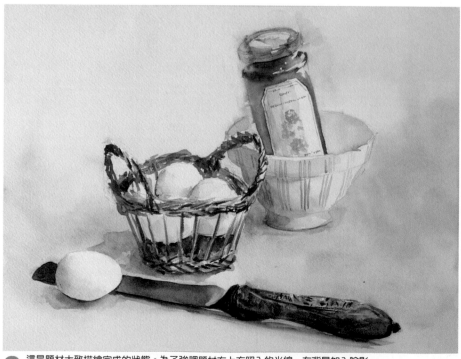

7 在瓶蓋加入圖案，在咖啡歐蕾碗的陰影（陰暗）面添加條紋。

8 這是題材大致描繪完成的狀態。為了強調題材右上方照入的光線，在背景加入陰影。

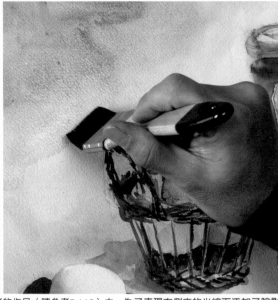

1 用顏料筆刷混合背景的陰影色。混合鈷藍和鎘猩紅，再添加永固茜草紅調成灰色。

2 背景是決定繪圖氛圍最重要的部分。在參考的作品（請參考P.118）中，為了表現右側來的光線而添加了陰影（陰暗）。一邊保留鈷藍和鎘猩紅的色調，一邊用清水筆刷暈染在交界的筆痕。

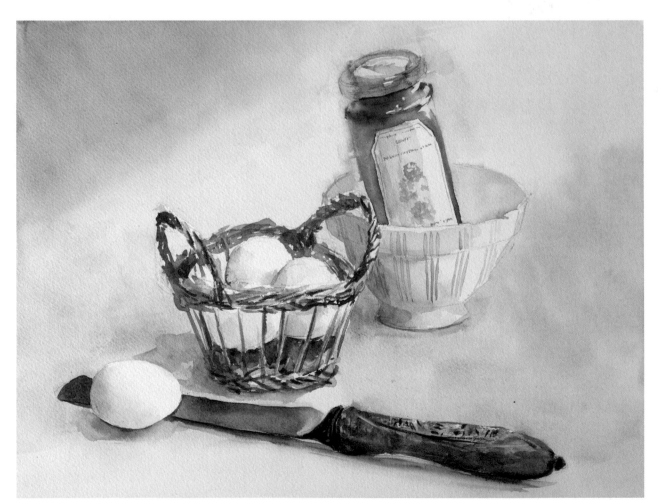

完成！ **3** 白色題材（雞蛋、咖啡歐蕾碗、果醬瓶標籤）有效保留了紙張的白色，表現出陽光朝氣。果醬透出的鮮豔色調最適合襯托光線效果。

『陽光灑落』WATERFORD水彩紙 N 中紋
300g 29.4cm×38.9cm

● 作者介紹

守田 篤博

1969 年出生於東京。
1992 年自武藏野美術大學畢業後，以油畫作品參加了各種比賽和公募展。
2007 年左右受透明水彩的吸引，成為每年舉辦個展的水彩畫家，持續發表作品。目前為讀賣文化、SAKURA Artsalon東京和Club Tourism等處的講師。

Instagram https://www.instagram.com/moritaatsuhiro/

● 編輯撰寫介紹

角丸 圓

自懂事以來就一直接觸寫生和素描，還曾在國中和高中時期擔任美術社社長。實際上他是為了保護轉為漫畫研究會兼鋼彈討論會的美術社和社員，培養了如今的主流遊戲和漫畫相關的創作者。在東京藝術大學美術學部就讀時，身處於影像表現和現代美術為主流的環境中，他選擇學習油畫繪畫。著作包括：『人物を描く基本』、『水彩画を描くきほん』、『アナログ絵師たちの東方イラストテクニック』、『コピック絵師たちの東方イラストテクニック』、『萌えキャラクターの描き方』、『＊人物速寫基本技法：速寫10分鐘、5分鐘、2分鐘、1分鐘』、『＊基礎鉛筆素描：從基礎開始培養你的素描繪畫實力』、『＊人體速寫技法：男性篇』、『＊人物畫：一窺三澤寬志的油畫與水彩畫作畫全貌』、『＊COPIC麥克筆作畫的基本技巧：可愛的角色與生活周遭的各種小物品』、『＊蘿莉塔風格的描繪技法：水彩的基本要領篇』、『＊簡單的COPIC麥克筆入門：只要有20色COPIC Ciao,什麼都能描繪!!』系列等。

＊繁中版 北星圖書事業股份有限公司 出版

● 整體架構＋初期排版
中西 素規＝久松 綠

● 書衣封面設計與文字排版
廣田 正康

● 攝影
小川 修司
守田 篤博
角丸 圓

● 畫材提供與編輯協助
Bonny ColArt株式會社

● 企劃
佐伯 幸明

● 企劃協助
高田 史哉（Hobby Japan）

透明水彩の描繪技法
勾勒出桌上靜物的美味

作　　者　守田篤博
翻　　譯　黃姿頤
發　　行　陳偉祥
出　　版　北星圖書事業股份有限公司
地　　址　234新北市永和區中正路462號B1
電　　話　886-2-29229000
傳　　真　886-2-29229041
網　　址　www.nsbooks.com.tw
E－MAIL　nsbook@nsbooks.com.tw
劃撥帳戶　北星文化事業有限公司
劃撥帳號　50042987
出 版 日　2023年04月
I S B N　978-626-7062-38-8
定　　價　450元

如有缺頁或裝訂錯誤，請寄回更換。

國家圖書館出版品預行編目(CIP)資料

透明水彩的描繪技法：勾勒出桌上靜物的美味／守田篤博作；黃姿頤翻譯. -- 新北市：北星圖書事業股份有限公司，2023.04
128面； 19.0×25.7公分
譯自：透明水彩おいしい卓上静物の描き方：つるつる・ざらざら基本はパンから学ぶ
ISBN 978-626-7062-38-8（平裝）

1. CST：水彩畫　2. CST：靜物畫　3. CST：繪畫技法
948.4　　　　　　　　　　　　　　111013741

官方網站　　LINE 官方帳號　臉書粉絲專頁